書苑
拾遺

趙孟頫寫經三種

王禕 主編
馮威 編

上海辭書出版社

趙孟頫（一二五四—一三二二），字子昂，號松雪道人、水精宮道人等，吳興（今浙江湖州）人。元代著名書畫家。宋

太祖趙匡胤十一世孫，歷任集賢直學士、翰林學士承旨等職，逝後被追封魏國公，諡號文敏，傳入《元史》。是集詩文、書

畫、音樂成就於一身的文化巨匠。有《松雪齋集》等傳世。

趙孟頫幼承家學，有天資，又加勤奮，青少年時代便聲名遠播。他以書法爲復古的旌旗，成就斐然，是中國書法史上於

王羲之、顏真卿後又一位影響深遠的大家。

《元史》稱，趙孟頫「篆、籀、分、隸、真、行、草無不冠絕古今，遂以書名天下」。相較而言，他的楷書和行書尤

著。其楷書以行化楷，世稱『趙體』。他與唐代書法家顏真卿、柳公權、歐陽詢並稱『楷書四大家』。趙孟頫小楷的藝術價

值極高。元鮮于樞曾評價，小楷『爲子昂諸書第一』。除了臨寫王羲之和鍾繇小楷名帖之外，趙氏因自藏王獻之名帖《洛神

賦十三行》墨蹟，故曾精研取法。元虞集稱趙氏『楷法深得《洛神賦》而攬其標』是十分準確的。趙氏小楷筆速較快，而又

不失嚴謹，全是精熟功力使然。他的行書深得以王羲之名作《蘭亭序》爲代表的晉人書法的精妙，用筆斂勁，結字流利，章

法明淨，氣格秀逸，是『二王』書風的繼承者和發揚者。

趙孟頫書法藝術生前便獲得巨大名聲，深遠影響元、明、清三代主流書家的風格形成，至今不衰。在清代乾隆皇帝欽定

的《三希堂法帖》中，他的作品入選卷數最多；在近年教育部推薦的十八種必臨字帖中，他的三種代表作品（《妙嚴寺記》

《三門記》和《洛神賦》）在列，是入選作品數量最多的古代書家。

趙孟頫傳世書法作品極多，流傳也廣。他人生多劫，晚年皈依佛教後，書寫佛經成爲其重要修持，因此留有數量不小

的佛經書法作品。在現代印刷技術傳入中國以後，百年來，趙孟頫的名字成爲字帖品質和暢銷的招牌，其中一些寫經珍品由

民國出版機構和藏家陸續出版。一種是有正書局於光緒三十二年（一九〇六）出版的王懿榮藏《趙孟頫行書心經墨寶》。此

作係趙氏爲日林和尚所寫行書心經，一直藏於民間。一種是北平古物陳列所於民國二十年（一九三一）印行的《趙松雪書金

剛般若波羅蜜經》。此作曾入乾隆內府，出版時藏於寶蘊樓，現已佚失。

一時，多次再版。一種是《壯陶閣書畫錄》作者裴景福舊藏的《法華經》第六卷，乃趙書小楷。此作曾入乾隆內府，著録於

《石渠寶笈續編》，民國時刻入《壯陶閣法帖》，其墨蹟照片也由裴印行於世，原作已佚。爲廣流傳，本書合以上三帖爲一

冊，重新編印出版，鑒於體例，略作縮小，尚希周知。

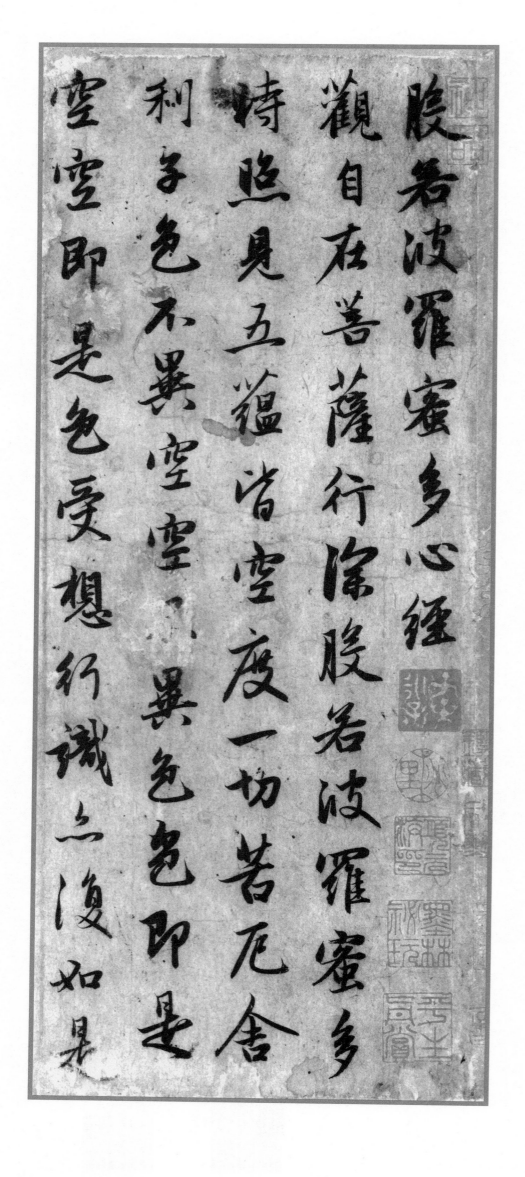

《般若波羅蜜多心經》。觀自在菩薩，行深般若波羅蜜多時，照見五蘊皆空，度一切苦厄。舍利子，色不異空，空不異色，色即是空，空即是色，受、想、行、識，亦復如是。

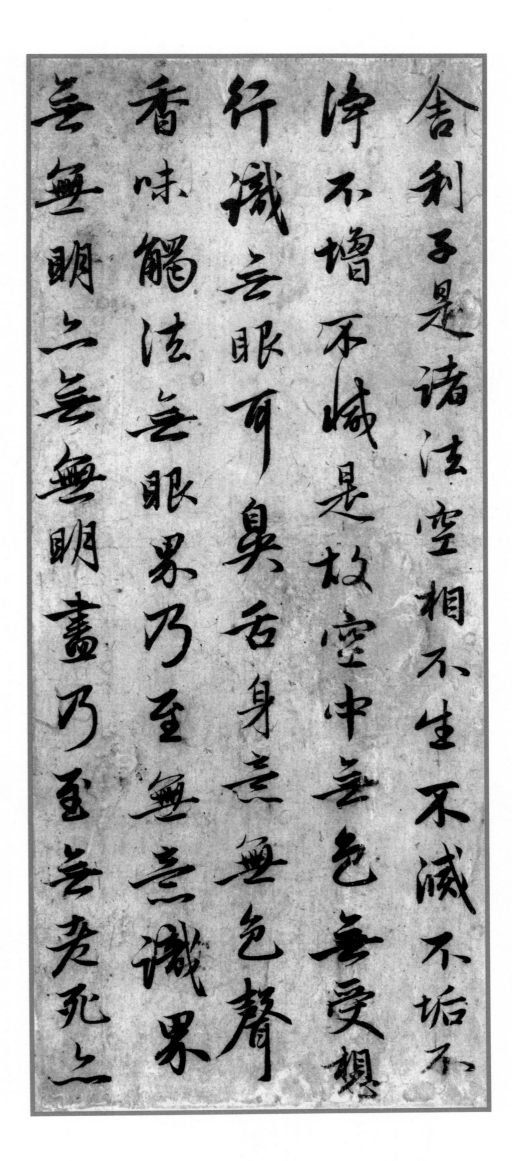

舍利子，是諸法空相，不生不滅，不垢不淨，不增不減。是故，空中無色，無受、想、行、識；無眼、耳、鼻、舌、身、意；無色、聲、香、味、觸、法；無眼界，乃至無意識界；無無明，亦無無明盡，乃至無老死，亦

2

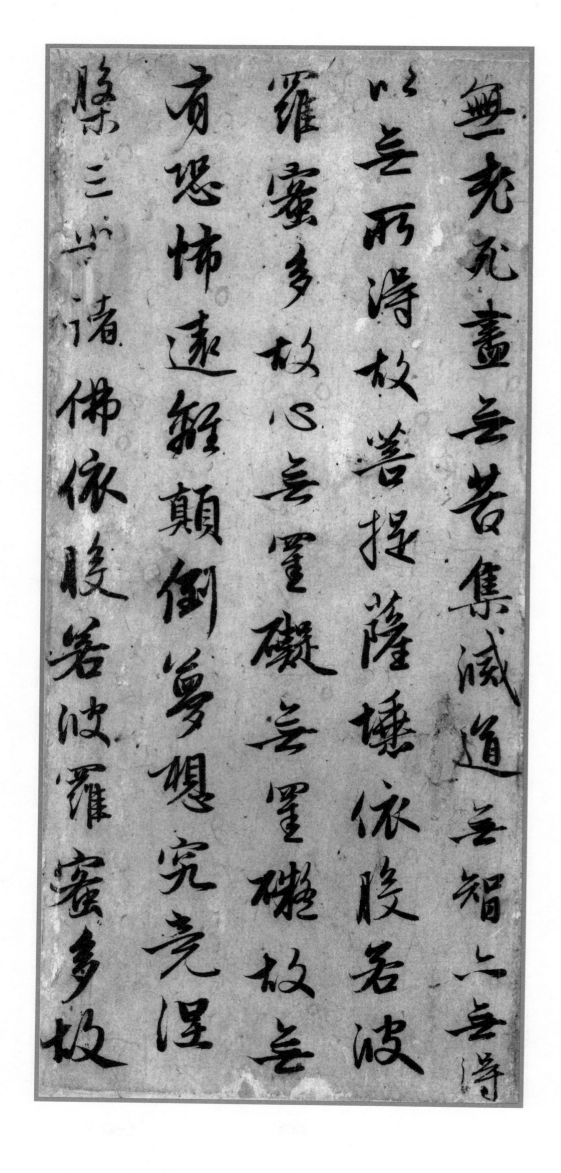

無老死盡；無苦、集、滅、道，無智亦無得。以無所得故，菩提薩埵，依般若波羅蜜多故，心無罣礙。無罣礙故，無有恐怖。遠離顛倒夢想，究竟涅槃。三世諸佛，依般若波羅蜜多故，

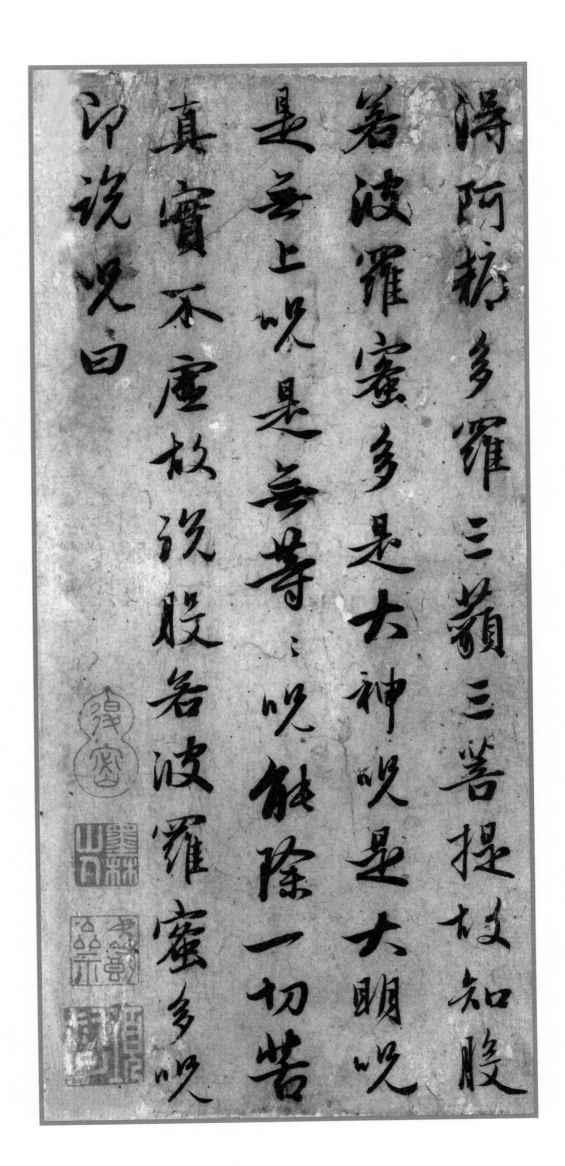

得阿耨多羅三藐三菩提。故知般若波羅蜜多，是大神咒，是大明咒，是無上咒，是無等等咒，能除一切苦，真實不虛故。說般若波羅蜜多咒，即說咒曰：

揭諦，揭諦，波羅揭諦，波羅僧揭諦，菩提薩婆訶。《般若波羅蜜多心經》。松雪道人奉為日林和上書。

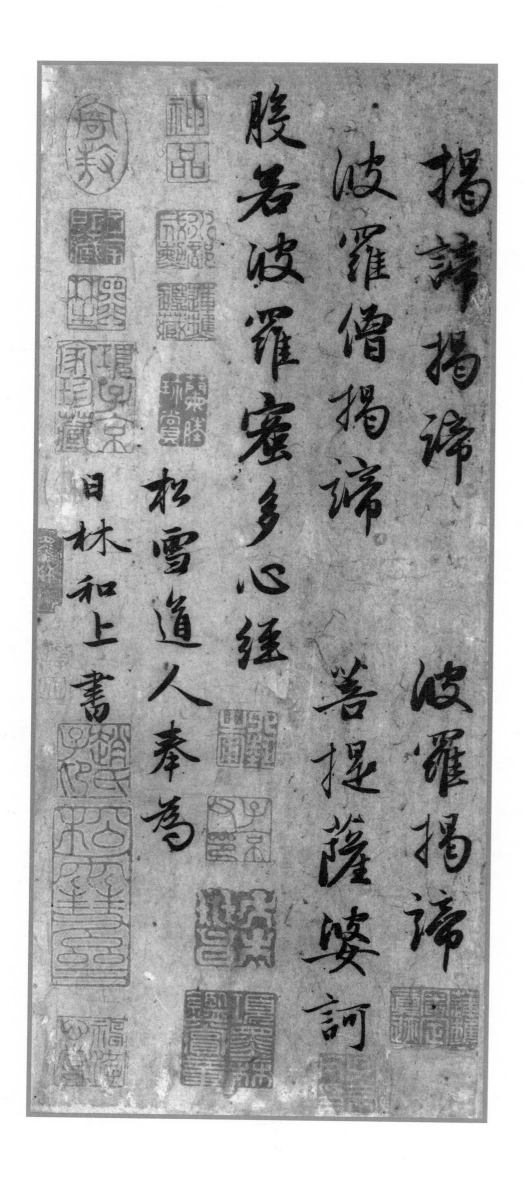

《金剛般若波羅蜜經》。如是我聞。一時，佛在舍衛國祇樹給孤獨園，與大比丘眾千二百五十人俱。爾時，世尊食時著衣持鉢，入舍衛大城乞食。於其城中次第乞已，還至本處。飯食訖，收衣鉢，洗足已，敷座而坐。時，長老須菩提在大眾中，即從座起，偏袒右肩，右膝著地，合掌恭敬而白佛言：『希有，世尊！如來善護念諸菩薩，善付囑諸菩薩。世尊！善男子、善女人，發阿耨多羅三藐三菩提心，應云何住？云何降伏其心？』佛言：『善哉！善哉！須菩提，如汝所說，如來善護念諸菩薩，善付囑諸菩薩。汝今諦聽，當為汝說。善男子、善女人發

金剛般若波羅蜜經

如是我聞一時佛在舍衛國祇樹給孤獨園與大

比丘眾千二百五十人俱尔時世尊食時著衣持

鉢入舍衛大城乞食於其城中次第乞已還至本

飯食訖收衣鉢洗足已敷座而坐時長老須

菩提在大眾中即從座起偏袒右肩右膝著地

合掌恭敬而白佛言希有世尊如來善護念諸菩

薩善付囑諸菩薩世尊善男子善女人發阿耨

多羅三藐三菩提心應云何住云何降伏其心佛言

善哉善哉須菩提如汝所說如來善護念諸菩薩善

付囑諸菩薩汝今諦聽當為汝說善男子善女人發

阿耨多羅三藐三菩提心應如是住如是降伏其心
唯然世尊願樂欲聞佛告須菩提諸菩薩摩訶薩
應如是降伏如心所有一切眾生之類若卵生若胎
生若濕生若化生若有色若無色若有想若無
想若非有想非無想我皆令入無餘涅槃而滅度
之是如滅度無量無數無邊眾生實無眾生得滅
度者何以故須菩提若菩薩有我相人相眾生相
壽者相即非菩薩復次須菩提菩薩於法應無所
住行於布施所謂不住色布施不住聲香味觸法布
施須菩提菩薩應如是布施不住於相何以故若菩
薩不住相布施其福德不可思量須菩提於意云
何東方虛空可思量不不也世尊須菩提南西北方

阿耨多羅三藐三菩提心，應如是住，如是降伏其心。」「唯然，世尊。顧樂欲聞。」佛告須菩提：「諸菩薩摩訶薩應如是降伏如心：所有一切眾生之類，若卵生，若胎生，若濕生，若化生；若有色，若無色；若有想，若無想，若非有想非無想，我皆令入無餘涅槃而滅度之。是如滅度無量無數無邊眾生，實無眾生得滅度者。何以故？須菩提，若菩薩有我相、人相、眾生相、壽者相，即非菩薩。」「復次，須菩提，菩薩於法應無所住，行於布施，所謂不住色布施，不住聲、香、味、觸、法布施。須菩提，菩薩應如是布施，不住於相。何以故？若菩薩不住相布施，其福德不可思量。須菩提，於意云何？東方虛空可思量不？」「不也，世尊。」「須菩提，南、西、北方，

四維上下虛空可思量不不也世尊須菩提菩薩無住相布施福德亦復如是不可思量須菩提菩薩但應如所教住須菩提於意云何可以身相見如來不不也世尊不可以身相得見如來何以故如來所說身相即非身相佛告須菩提凡所有相皆是虛妄若見諸相非相即見如來須菩提白佛言世尊頗有眾生得聞如是言說章句生實信不佛告須菩提莫作是說如來滅後五百歲有持戒脩福者於此章句能生信心以此為實當知是人不於一佛二佛三四五佛而種善根已於無量千萬佛所種諸善根聞是章句乃至一念生淨信者須菩提如來悉知悉見是諸眾生得如是無量福德何以故是諸

四維上下虛空可思量不？』『不也，世尊。』『須菩提，菩薩無住相布施福德，亦復如是不可思量。須菩提，菩薩但應如所教住。』『須菩提，於意云何？可以身相見如來不？』『不也，世尊。不可以身相得見如來。何以故？如來所說身相，即非身相。』佛告須菩提：『凡所有相皆是虛妄。若見諸相非相，即見如來。』須菩提白佛言：『世尊，頗有眾生得聞如是言說章句，生實信不？』佛告須菩提：『莫作是說。如來滅，後五百歲，有持戒脩福者，於此章句能生信心，以此為實。當知是人不於一佛、二佛、三、四、五佛而種善根，已於無量千萬佛所種諸善根，聞是章句乃至一念生淨信者。須菩提，如來悉知悉見，是諸眾生得如是無量福德。何以故？是諸

衆生無復我相人相衆生相壽者無法相亦無非

法相何以故是諸衆生若心取相則為著我人衆

生壽者何以故若取非法相即著我人衆生壽者

何以故若取非法相即著我人衆生壽者是故不

應法不應取非灋以是義故如來常說汝等比丘

知我說法如筏喻者法尚應捨何況非法須菩提

於意云何如來得阿耨多羅三藐三菩提即如

來有所說法即須菩提言如我解佛所說義無

有定法名阿耨多羅三藐三菩提亦無定法

如來可說何以故如來所說法皆不可取不可說非

法非法所以者何一切賢聖皆以無為法而有差

別須菩提於意云何若人滿三千大千世界七寶以

衆生無復我相、人相、衆生相、壽者相，無法相亦無非法相。何以故？是諸衆生，若心取相，則為著我、人、衆生、壽者；若取法相，即著我、人、衆生、壽者。何以故？若取非法相，即著我、人、衆生、壽者。是故不應取法，不應取非灋。以是義故，如來常說汝等比丘知我說法如筏喻者。法尚應捨，何況非法。」

「須菩提，於意云何？如來得阿耨多羅三藐三菩提耶？如來有所說法耶？」須菩提言：「如我解佛所說義，無有定法名阿耨多羅三藐三菩提，亦無有定法如來可說。何以故？如來所說法皆不可取，不可說，非法、非非法。所以者何？一切賢聖皆以無為法而有差別。」

「須菩提，於意云何？若人滿三千大千世界七寶，以

用布施，是人所得福德寧為多不？」須菩提言：「甚多，世尊。何以故？是福德即非福德性，是故如來說福德多。」「若復有人於此經中，受持乃至四句偈等，為他人說，其福勝彼。何以故？須菩提，一切諸佛及諸佛阿耨多羅三藐三菩提法皆從此經出。須菩提，所謂佛法者，即非佛法。」「須菩提，於意云何？須陀洹能作是念，我得須陀洹果不？」須菩提言：「不也，世尊。何以故？須陀洹名為入流，而無所入，不入色、聲、香、味、觸、法，是名須陀洹。」「須菩提，於意云何？斯陀含能作是念，我得斯陀含果不？」須菩提言：「不也，世尊。何以故？斯陀含名一往來，而實無往來，是名斯陀含。」

用布施是人所得福德寧為多不須菩提言甚

多世尊何以故是福德即非福德性是故如來說福

德多若復有人於此經中受持乃至四句偈等為

他人說其福勝彼何以故須菩提一切諸佛及諸佛

阿耨多羅三藐三菩提法皆從此經出須菩提所

謂佛法者即非佛法須菩提於意云何須陀洹能作

是念我得須陀洹果不須菩提言不也世尊何以故須陀

洹名為入流而無所入不入色聲香味觸法是名須陀

洹須菩提於意云何斯陀含能作是念我得斯陀

念果不須菩提言不也世尊何以故斯陀含名一往來

而實無往來是名斯陀洹須菩提於意云何阿那

含能作是念我得阿那含果不須菩提於意云何不也世尊

何以故阿那含名爲不來，而實無來，是故名阿那含

須菩提於意云何阿羅漢能作是念我得阿羅漢

道不須菩提言不也世尊何以故實無有法名阿羅

漢世尊若阿羅漢作是念我得阿羅漢道則爲著

我人衆生壽者世尊佛說我得無諍三昧人中最

爲第一是第一離欲阿羅漢世尊我不作是念

我是離欲阿羅漢世尊我若作是念我得阿羅漢

道世尊則不說須菩提是樂阿蘭那行者以須菩

提實無所行而名須菩提是樂阿蘭那行佛告須

菩提於意云何如來昔在然燈佛所於法實無所得須菩提

也世尊如來昔在然燈佛所於法實無所得不不

於意云何菩薩莊嚴佛土不三也世尊何以故莊嚴

何以故？阿那含名爲不來，而實無來，是故名阿那含。』

『須菩提！於意云何？阿羅漢能作是念，我得阿羅漢道不？』須菩提言：『不也，世尊。何以故？實無有法名阿羅漢。世尊，若阿羅漢作是念，我得阿羅漢道，則爲著我、人、衆生、壽者。世尊，佛說我得無諍三昧，人中最爲第一，是第一離欲阿羅漢。世尊，我不作是念，我是離欲阿羅漢。世尊，我若作是念，我得阿羅漢道，世尊則不說須菩提是樂阿蘭那行者，以須菩提實無所行，而名須菩提，是樂阿蘭那行。』佛告須菩提：『於意云何？如來昔在然燈佛所，於法有所得不？』『不也，世尊。如來在然燈佛所，於法實無所得。』

『須菩提，於意云何？菩薩莊嚴佛土不？』『不也，世尊。何以故？莊嚴

佛土者即非莊嚴，是名莊嚴。」「是故，須菩提，諸菩薩摩訶薩應如是生清淨心，不應住色生，不應住聲、香、味、觸、法生心，應無所住而生其心。

須菩提，譬如有人身如須彌山王，於意云何？是身為大不？」須菩提言：「甚大，世尊。何以故？佛說非身是名為大身。」

「須菩提，如恒河中所有沙數，如是沙等恒河，於意云何？是諸恒河沙寧為多不？」須菩提言：「甚多，世尊。但諸恒河尚多無數，何況其沙？」

「須菩提，我今實言告汝：若有善男子、善女人，以七寶滿爾所恒河沙數三千大千世界，以用布施，得福多不？」須菩提言：「甚多，世尊！」佛

告須菩提：「若善男子、善女人，於此經中乃至受持四句偈等，為他人說，而此福德勝前福

佛土者即非莊嚴是故須菩提諸菩薩

摩訶薩應如是生清淨心不應住色生不應住聲

香味觸法生心應無所住而生其心須菩提譬如

有人身如須彌山王於意云何是身為大不須菩

提言甚大世尊何以故佛說非身是名為大身須

菩提如恒河中所有沙數有如是等恒河於意云

何是諸恒河沙寧為多不須菩提言甚多世尊

但諸恒河尚多無數何況其沙須菩提我今實言

告汝若有善男子善女人以七寶滿爾所恒河沙數

三千大千世界以用布施得福多不須菩提言甚

多世尊佛告須菩提若善男子善女人於此經中

乃至受持四句偈等為他人說而此福德勝前福

德。」「復次，須菩提，隨說是經乃至四句偈等，當知此處一切世間天、人、阿脩羅，皆應供養，如佛塔廟，何況有人盡能受持、讀誦。須菩提，當知是人成就最上第一希有之事。若是經典所在之處，則為有佛，若尊重弟子。」爾時，須菩提白佛言：「世尊，當何名此經？我等云何奉持？」佛告須菩提：「是經名為《金剛般若波羅蜜》，以是名字，汝當奉持。所以者何？須菩提，佛說般若波羅蜜，即非般若波羅蜜。須菩提，於意云何？如來有所說法不？」須菩提白佛言：「世尊，如來無所說。」「須菩提，於意云何？三千大千世界所有微塵，是為多不？」須菩提言：「甚多，世尊。」「須菩提，諸微塵，如來說非微塵，是名

德復次須菩提隨說是經乃至四句偈等當知此
處一切世間天人阿脩羅皆應供養如佛塔廟何
況有人盡能受持讀誦須菩提當知是人成就
最上第一希有之事若是經典所在之處則為
有佛若尊重弟子爾時須菩提白佛言世尊當
何名此經我等云何奉持佛告須菩提是經名為
金剛般若波羅蜜以是名字汝當奉持所以者何
須菩提佛說般若波羅蜜即非般若波羅蜜是
名般若波羅蜜須菩提於意云何如來有所說法
不須菩提白佛言世尊如來無所說須菩提於意
云何三千大千世界所有微塵是為多不須菩提
言甚多世尊須菩提諸微塵如來說非微塵是名

微塵。如来說世界非世界，是名世界。須菩提，於意云何？可以三十二相得見如来。何以故？如来說三十二相，即是非相，是名三十二相。」「須菩提，若有善男子、善女人，以恒河沙等身命布施，若復有人，於此經中乃至受持四句偈等，為他人說，其福甚多。」爾時，須菩提聞說是經，深解義趣，涕淚悲泣而白佛言：「希有，世尊！佛說如是甚深經典，我從昔来所得慧眼，未曾得聞如是之經。世尊，若復有人得聞是經，信心清淨，即生實相，當知是人成就第一希有功德。世尊，是實相者，即是非相，是故如来說名實相。世尊，我今得聞如是經典，信解受持不足為難。若

微塵如来說世界非世界是名世界須菩提於意
云何可以三十二相得見如来不不也世尊不可以
三十二相得見如来何以故如来說三十二相即是
非相是名三十二相須菩提若有善男子善女人
以恒河沙等身命布施若復有人於此經中乃
至受持四句偈等為他人說其福甚多爾時須菩
提聞說是經深解義趣涕淚悲泣而白佛言希有
世尊佛說如是甚深經典我從昔来所得慧眼未
曾得聞如是之經世尊若復有人得聞是經信心
清淨即生實相當知是人成就第一希有功德世
尊是實相者即是非相是故如来說名實相世
尊我今得聞如是經典信解受持不足為難若

當來世後五百歲，其有眾生得聞是經，信解受持，是人則為第一希有。何以故？此人無我相、人相、眾生相、壽者相即是非相。何以故？離一切諸相則名諸佛。」佛告須菩提：『如是，如是。若復有人得聞是經，不驚不怖不畏，當知是人甚為希有。何以故？須菩提，如來說第一波羅蜜，非第一波羅蜜，是名第一波羅蜜。須菩提，忍辱波羅蜜，如來說非忍辱波羅蜜。何以故？須菩提，如我昔為歌利王割截身體，我於爾時無我相、無人相、無眾生相、無壽者相。何以故？我於往昔節節支解時，若有我相、人相、眾生相、壽者相，應生瞋恨。』須菩提，又念過去於五百世作忍辱仙

當來世後五百歲其有眾生得聞是經信解受

持是人則為第一希有何以故此人無我相人相眾

生相壽者相所以者何我相即是非相人相眾生相

壽者相即是非相何以故離一切諸相則名諸佛

佛告須菩提如是若復有人得聞是經不驚

不怖不畏當知是人甚為希有何以故須菩提如

來說第一波羅蜜非第一波羅蜜是名第一波羅

蜜須菩提忍辱波羅蜜如來說非忍辱波羅蜜何

以故須菩提如我昔為歌利王割截身體我於爾

時無我相無人相無眾生相無壽者相何以故我於

往昔節節支解時若有我相人相眾生相壽者相

應生瞋恨須菩提又念過去於五百世作忍辱仙

人扵爾所世無我相無人相無眾生相无壽者相
是故須菩提菩薩應離一切相發阿耨多羅三
藐三菩提心不應住色心不應住聲香味觸法
生心應生無所住心若心有住則為非住是故佛
說菩薩心不應住色布施須菩提菩薩為利益
一切眾生應如是布施如來說一切諸相即是非相
又說一切眾生即非眾生須菩提如來是真語者
實語者如語者不誑語者不異語者須菩提如來
所得法此法無實無虛須菩提若菩薩心住扵法
而行布施如人入暗則無所見若菩薩心不住法而
行布施如人有目日光明照見種種色須菩提當
來之世若有善男子善女人能扵此経受持讀誦

人，於爾所世無我相、無人相、無眾生相、无壽者相。是故，須菩提，菩薩應離一切相，發阿耨多羅三藐三菩提心。不應住色心，不應住聲、香、味、觸、法生心，應生無所住心。若心有住，則為非住。是故，佛說菩薩心不應住色布施。須菩提，菩薩為利益一切眾生，應如是布施。如來說一切諸相即是非相，又說一切眾生即非眾生。須菩提，如來是真語者、實語者、如語者、不誑語者、不異語者。須菩提，如來所得法，此法無實無虛。須菩提，若菩薩心住於法而行布施，如人入暗則無所見。若菩薩心不住法而行布施，如人有目，日光明照，見種種色。須菩提，當來之世，若有善男子、善女人，能於此經受持讀誦，

則爲如來以佛智慧悉知是人悉見是人皆得成就

無量無邊功德須菩提若有善男子善女人初

日分以恒河沙等身布施中日分復以恒河沙等

身布施後日分亦以恒河沙等身布施如是無量

百千萬億劫以身布施若復有人聞此經典信心

不逆其福勝彼何況書寫受持讀誦為人解說須

菩提以要言之是經有不可思議不可稱量無邊

功德如來為發大乘者說為發最上乘者說若

有人能受持讀誦廣為人說如來悉知是人悉見

是人皆得成就不可量不可稱無有邊不可思議

功德如是人等則為荷擔如來阿耨多羅三藐

三菩提何以故須菩提若樂小法者著我見人見

則爲如來以佛智慧悉知是人，悉見是人，皆得成就無量無邊功德。』「須菩提，後日分亦以恒河沙等身布施，如是無量百千萬億劫以身布施，若復有人聞此經典信心不逆，其福勝彼，何況書寫、受持、讀誦、為人解說！須菩提，以要言之，是經有不可思議、不可稱量、無邊功德。如來為發大乘者說，為發最上乘者說。若有人能受持、讀誦、廣為人說，如來悉知是人，悉見是人，皆得成就不可量、不可稱、無有邊、不可思議功德。是人等，則為荷擔如來阿耨多羅三藐三菩提。何以故？須菩提，若樂小法者，著我見、人見、

眾生見、壽者見則於此經不能聽受讀誦為人解說須菩提在在處處若有此經一切世間天人阿脩羅所應供養當知此處則為是塔皆應恭敬作禮圍繞以諸華香而散其處復次須菩提若善男子善女人受持讀誦此經若為人輕賤是人先世罪業應墮惡道以今世人輕賤故先世罪業則為消滅當得阿耨多羅三藐三菩提須菩提我念過去無量阿僧祇劫於然燈佛前得值四千八百万億那由他諸佛悉皆供養承事無空過者若復有人於後末世能受持讀誦此經所得功德於我所供養諸佛功德百分不及一百千万億分乃至算數譬喻所不能及須菩提若有善男子

衆生見、壽者見、則於此經不能聽受、讀誦，為人解說。須菩提，在在處處，若有此經，一切世間天、人、阿脩羅所應供養，當知此處則為是塔，皆應恭敬作禮圍繞，以諸華香而散其處。」「復次，須菩提，若善男子、善女人受持讀誦此經，若為人輕賤，是人先世罪業應墮惡道，以今世人輕賤故，先世罪業則為消滅，當得阿耨多羅三藐三菩提。須菩提，我念過去無量阿僧祇劫，於然燈佛前，得值四千八百万億那由他諸佛，悉皆供養承事無空過者。若復有人於後末世，能受持讀誦此經所得功德，於我所供養諸佛功德，百分不及一，百千万億分乃至算數、譬喻所不能及。須菩提，若善男子、

善女人於後末世有受持讀誦此經所得功德我若
具說者或有人聞心則狂亂狐疑不信須菩提當
知是經義不可思議果報亦不可思議爾時須菩
提白佛言世尊善男子善女人發阿耨多羅三藐
三菩提心云何應住云何降伏其心佛告須菩提善
男子善女人發阿耨多羅三藐三菩提心者當生
如是心我應滅度一切眾生已而無有一眾生實滅
度者何以故須菩提若菩薩有我相人相眾生相
壽者相即非菩薩所以者何須菩提實無有法發
阿耨多羅三藐三菩提心者須菩提於意云何如
來於然燈佛所有法得阿耨多羅三藐三菩提
不不也世尊如我所解佛說義佛於然燈佛所

善女人於後末世，有受持讀誦此經，所得功德，我若具說者，或有人聞心則狂亂狐疑不信。須菩提，當知是經義不可思議，果報亦不可思議。」爾時，須菩提白佛言：「世尊，善男子、善女人發阿耨多羅三藐三菩提心者，云何應住？云何降伏其心？」佛告須菩提：「善男子、善女人發阿耨多羅三藐三菩提心者，當生如是心。我應滅度一切眾生已，而無有一眾生實滅度者。何以故？須菩提，若菩薩有我相、人相、眾生相、壽者相，即非菩薩。所以者何？須菩提，實無有法發阿耨多羅三藐三菩提心者。須菩提，於意云何？如來於然燈佛所，有法得阿耨多羅三藐三菩提不？」「不也，世尊。如我所解佛說義，佛於然燈佛所，

無有法得阿耨多羅三藐三菩提。」佛言：「如是如是。須菩提，實無有法如來得阿耨多羅三藐三菩提。須菩提，若有法如來得阿耨多羅三藐三菩提者，然燈佛則不與我授記，汝於來世當得作佛，号釋迦牟尼。以實無有法得阿耨多羅三藐三菩提，是故然燈佛與我授記，作是言，汝於來世當得作佛，号釋迦牟尼。何以故？如來者，即諸法如義。若有人言如來得阿耨多羅三藐三菩提，須菩提，實無有法佛得阿耨多羅三藐三菩提。須菩提，如來所得阿耨多羅三藐三菩提，於是中無實無虛。是故如來說一切法皆是佛法。須菩提，所言一切法者，即非一切法，是故名一切法。須菩提，譬如人身長大。」

無有法得阿耨多羅三藐三菩提佛言如是如是
須菩提實無有法如來得阿耨多羅三藐三菩提
須菩提若有法如來得阿耨多羅三藐三菩提者
然燈佛則不與我授記汝於來世當得作佛号釋
迦牟尼以實無有法得阿耨多羅三藐三菩提是
故然燈佛與我授記作是言汝於來世當得作佛
号釋迦牟尼何以故如來者即諸法如義若有人
言如來得阿耨多羅三藐三菩提須菩提實無
有法佛得阿耨多羅三藐三菩提須菩提如來所
得阿耨多羅三藐三菩提於是中無實無虛是
故如來說一切法皆是佛法須菩提所言一切法者
即非一切法是故名一切法須菩提譬如人身長大

須菩提言世尊說人身長大則爲非大身是名大
身須菩提菩薩亦如是若作是言我當滅度無量
衆生則不名菩薩何以故須菩提實無有法名爲
菩薩是故佛說一切法無我無人無衆生無壽
者須菩提若菩薩作是言我當莊嚴佛土是不
名莊嚴須菩提若菩薩通達無我法者如来說
名菩薩何以故如来說莊嚴佛土者即非莊嚴是
真是菩薩須菩提於意云何如来有肉眼不如是世
尊有肉眼須菩提於意云何如来有天眼不如是世尊
如来有天眼須菩提於意云何如来有慧眼不如
是世尊如来有慧眼須菩提於意云何如来有法
眼不如是世尊如来有法眼須菩提於意云何如来

須菩提言：『世尊，說人身長大則爲非大身，是名大身。』「須菩提，菩薩亦如是，若作是言，我當滅度無量衆生，即不名菩薩。何以故？須菩提，實無有法名為菩薩。是故佛說一切法無我、無人、無衆生、無壽者。須菩提，若菩薩作是言，我當莊嚴佛土者，即非莊嚴，是名莊嚴。須菩提，若菩薩通達無我法者，如来說名真是菩薩。」

「須菩提，於意云何？如来有肉眼不？」「如是，世尊。如来有肉眼。」「須菩提，於意云何？如来有天眼不？」「如是，世尊。如来有天眼。」「須菩提，於意云何？如来有慧眼不？」「如是，世尊。如来有慧眼。」「須菩提，於意云何？如来有法眼不？」「如是，世尊。如来有法眼。」

有佛眼不？』『如是，世尊。如來有佛眼。』『須菩提，於意云何？恒河中所有沙，佛說是沙不？』『如是，世尊。如來說是沙。』『須菩提，於意云何？如一恒河中所有沙，有如是沙等恒河，是諸恒河所有沙數佛世界，如是寧為多不？』『甚多，世尊。』佛告須菩提：『爾所國土中所有眾生，若干種心如來悉知。何以故？如來說諸心皆為非心，是名為心。所以者何？須菩提，過去心不可得，現在心不可得，未來心不可得。』『須菩提，於意云何？若有人滿三千大千世界七寶以用布施，是人以是因緣得福多不？』『如是，世尊，此人以是因緣得福甚多。』『須菩提，若福德有實，如來不說得福德多。以福德無故，如來說得福德多。』『須菩提！於意云何？佛可以具足色見

有佛眼不如是世尊如来有佛眼須菩提於意云
何恒河沙中所有沙佛說是沙不如是世尊如来
說是沙須菩提於意云何如一恒河沙中所有
如是沙等恒河是諸恒河所有沙數佛世界如是
寧為多不甚多世尊佛告須菩提爾所國土中所
有眾生若干種心如来悉知何以故如来說諸心
皆為非心是名為心所以者何須菩提過去心不可
得現在心不可得須菩提於意云何若有人滿三
千大千世界七寶以用布施是人以是因緣得福
多不如是世尊此人以是因緣得福甚多須菩提
若福德有實如来不說得福德多以福德無故如
来說福德多須菩提於意云何佛可以具足色見

不也世尊如来不應以具足色身見何以故如来
說具足色身即非具足色身是名具足色身須
菩提於意云何如来可以具足諸相見不也世尊
如来不應以具足諸相見何以故如来說諸相具
足即非具足是名諸相具足須菩提汝勿謂如来
作是念我當有所說法莫作是念何以故若人言如
来有所說法即為謗佛不能解我所說故須菩提
說法者無法可說是名說法尔時慧命須菩提白佛
言世尊頗有衆生於未来世聞說是說法生信心不
佛言須菩提彼非衆生非不衆生何以故須菩提衆
生衆生者如来說非衆生是名衆生須菩提白佛
言世尊佛得阿耨多羅三藐三菩提為無所得

不？」「不也，世尊。如来不應以具足色身見。何以故？如来
說具足色身，即非具足色身，是名具足色身。」「須菩提，於意云何？如来可以具
足諸相見不？」「不也，世尊。如来不應以具足諸相見。何以故？如来說諸相具足，
即非具足，是名諸相具足。」「須菩提，汝勿謂如来作是念：
我當有所說法。莫作是念。何以故？若人言如来有所說法，不能解我所說故。須菩提，
說法者無法可說，是名說法。」尔時，慧命須菩
提白佛言：「世尊，頗有衆生於未来世聞說是說法，生信心不？」佛言：「須菩提，
彼非衆生非不衆生。何以故？須菩提，衆生衆生者，如来說
非衆生，是名衆生。」須菩提白佛言：「世尊，佛得阿耨多羅三藐三菩提，爲無所得

耶？」佛言：「如是如是。我於阿耨多羅三藐三菩提，乃至無有少法可得，是名阿耨多羅三藐三菩提。以無我、無人、無衆生、無壽者修一切善法，則得阿耨多羅三藐三菩提。須菩提！所言善法者，如來說非善法，是名善法。」

『須菩提，若三千大千世界中所有諸須彌山王，如是等七寶聚，有人持用布施。若人以此般若波羅蜜經乃至四句偈等，受持讀誦，為他人說，於前

『復次，須菩提，是法平等無有高下，

福德不百分不及一，百千万億分乃至算數，譬喻所不能及。』『須菩提，於意云何？汝等勿謂如來作是念我當度衆生。須菩提，莫作是念。何以故？

實無有衆生如來度者，若有衆

即佛言如是如是我於阿耨多羅三藐三菩提乃

至無有少法可得是名阿耨多羅三藐三菩提復

次須菩提是法平等無有高下是名阿耨多羅

三藐三菩提以無我無人無衆生無壽者脩一切

善法則得阿耨多羅三藐三菩提須菩提所言善

法者如來說非善法是名善法須菩提若三千大

千世界中所有諸須彌山王如是等七寶聚有人

持用布施若人以此般若波羅蜜經乃至四句偈

等受持讀誦為他人說於前福德不百分不及一

百千万億分乃至算數譬喻所不能及須菩提於

意云何汝等勿謂如來作是念我當度衆生須菩

提莫作是念何以故實無有衆生如來度者若有衆

生如来度者如来則有我人衆生壽者須菩提如来

説有我者則非有我而凡夫之人以為有我須菩提

凡夫者如来説即非凡夫須菩提於意云何可以三

十二相觀如来不須菩提言如是如是以三十二相觀

如来佛言須菩提若以三十二相觀如来者轉輪聖

王即是如来須菩提白佛言世尊如我解佛所説

義不應以三十二相觀如来爾時世尊而説偈言

若以色見我　以音聲求我

是人行邪道　不能見如来

須菩提汝若作是念如来不以具足相故得阿耨

多羅三藐三菩提須菩提莫作是念如来不以具

足相故得阿耨多羅三藐三菩提須菩提汝若作

生如来度者，如来則有我、人、衆生、壽者。須菩提，説有我者則非有我，而凡夫之人以為有我。須菩提，凡夫者，如来説即非凡夫。須菩提，於意云何？可以三十二相觀如来不？』須菩提言：『如是如是，以三十二相觀如来。』佛言：『須菩提，若以三十二相觀如来者，轉輪聖王即是如来。』須菩提白佛言：『世尊，如我解佛所説義，不應以三十二相觀如来。』爾時，世尊而説偈言：『若以色見我，以音聲求我，是人行邪道，不能見如来。』『須菩提，汝若作是念，如来不以具足相故，得阿耨多羅三藐三菩提。須菩提，莫作是念，如来不以具足相故，得阿耨多羅三藐三菩提。須菩提，汝若作

是念，發阿耨多羅三藐三菩提心者，說諸法斷滅相，莫作是念。何以故？發阿耨多羅三藐三菩提心者，於法不說斷滅相。」「須菩提，若菩薩以滿恒河沙等世界七寶持用布施。若復有人知一切法無我，得成於忍，此菩薩勝前菩薩所得功德。何以故？須菩提，以諸菩薩不受福德故。」須菩提白佛言：「世尊，云何菩薩不受福德？」「須菩提，菩薩所作福德，不應貪著，是故說不受福德。」「須菩提，若有人言如來若來，若去，若坐，若卧，是人不解我所說義。何以故？如來者，無所從來，亦無所去，故名如來。」「須菩提，若善男子、善女人，以三千大千世界碎為微塵，於意云何？是微塵眾寧為多不？」「甚多，世尊。何以故？若是微

是念發阿耨多羅三藐三菩提心者說諸法斷滅
相莫作是念何以故發阿耨多羅三藐三菩提心
者於法不說斷滅相須菩提若菩薩以滿恒河沙
等世界七寶持用布施若復有人知一切法無我
浮成於忍此菩薩勝前菩薩所浮功德何以故須
菩提以諸菩薩不受福德故須菩提白佛言世尊
云何菩薩不受福德須菩提菩薩所作福德不應
貪著是故說不受福德須菩提若有人言如來若
來若去若坐若卧是人不解我所說義何以故如
來者無所從來亦無所去故名如來須菩提若善
男子善女人以三千大千世界碎為微塵於意云何
是微塵眾寧為多不甚多世尊何以故若是微

塵眾實有者，佛則不說是微塵眾。所以者何？佛說微塵眾，是名微塵眾。世尊，如來所說大千世界，則非世界，是名世界。何以故？若世界實有者，則是一合相。如來說一合相，則非一合相，是名一合相。』『須菩提，一合相者，則是不可說，但凡夫之人貪著其事。』『須菩提，若人言佛說我見、人見、眾生見、壽者見，須菩提，於意云何？是人解我所說義不？』『不也，世尊，是人不解如來所說義。何以故？

塵眾實有者佛則不說是微塵眾所以者何佛
說微塵眾是名微塵眾世尊如來所說大千世界
則非世界是名世界何以故若世界實有者則是一
合相如來說一合相則非一合相是名一合相須菩
提一合相者則是不可說但凡夫之人貪著其事須
菩提若人言佛說我見人見眾生見壽者見須菩
提於意云何是人解我所說義不也世尊是人不
解如來所說義何以故世尊說我見人見眾生見壽
者見即非我見人見眾生見壽者見是名我見人
見眾生見壽者見須菩提發阿耨多羅三藐三菩
提心者於一切法應如是知如是見如是信解不生法
相須菩提所言法相者即非法相是名法相須菩

提，若有人以滿無量阿僧祇世界七寶持用布施，若有善男子、善女人發菩提心者，持於此經乃至四句偈等，受持讀誦，為人演說，其福勝彼。云何為人演說？不取於相，如如不動。何以故？一切有為法，如夢幻泡影，如露亦如電，應作如是觀。』佛說是經已，長老須菩提及諸比丘、比丘尼、優婆塞、優婆夷，一切世間天、人、阿脩羅，聞佛所說，皆大歡喜，信受奉行。《金剛般若波羅蜜經》。

提若有人以滿無量阿僧祇世界七寶持用布施若

有善男子善女人發菩薩心者持於此經乃至四句

偈等受持讀誦為人演說其福勝彼云何為人演

說不取於相如如不動何以故

一切有為法　　如夢幻泡影

如露亦如電　　應作如是觀

佛說是經已長老須菩提及諸比丘比丘尼優婆

塞優婆夷一切世間天人阿脩羅聞佛所說皆大

歡喜信受奉行

金剛般若波羅蜜経

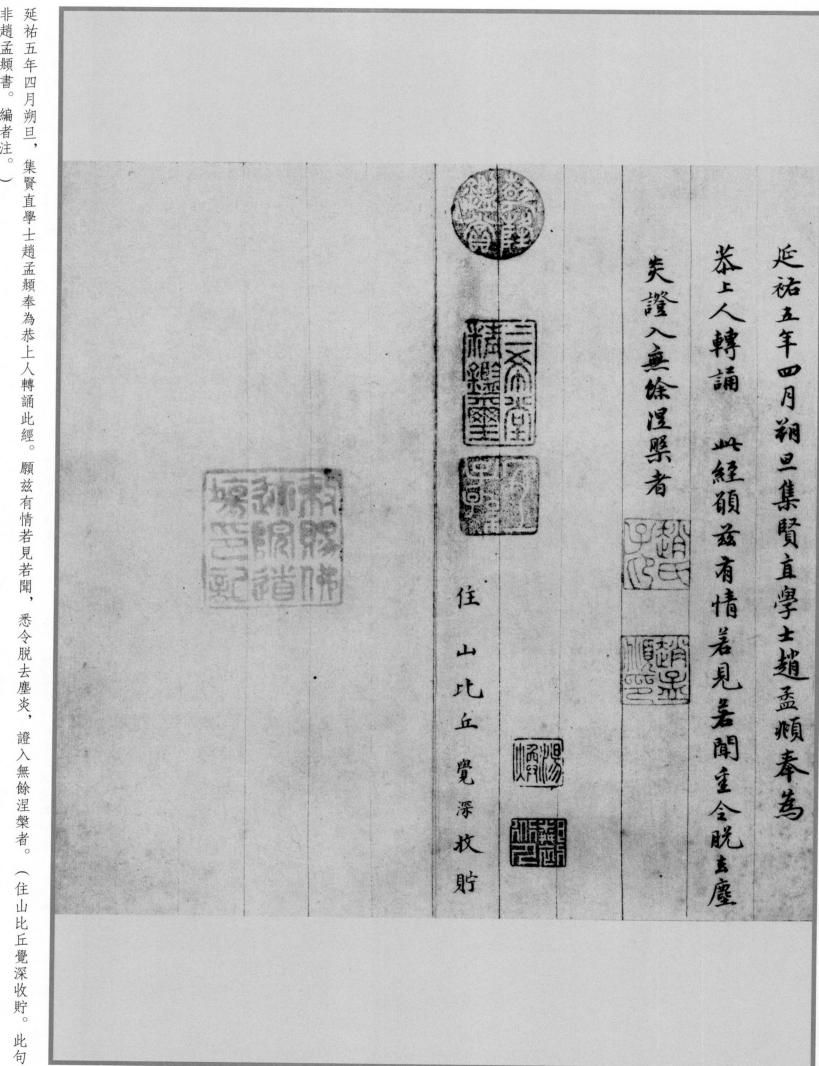

延祐五年四月朔旦集賢直學士趙孟頫奉為

恭上人轉誦 此經願益有情若見若聞重令脫去塵

失證入無餘涅槃者

住山比丘覺深收貯

延祐五年四月朔旦，集賢直學士趙孟頫奉為恭上人轉誦此經。願茲有情若見若聞，悉令脫去塵炎，證入無餘涅槃者。（住山比丘覺深收貯。此句非趙孟頫書。編者注。）

大乘妙法蓮華經卷第六

妙法蓮華經隨喜功德品第十八

姚秦三藏法師鳩摩羅什奉詔譯

爾時彌勒菩薩摩訶薩白佛言世尊若有善男子善
聞是法華經隨喜者得幾所福而說偈言
世尊滅度後其有聞是經若能隨喜者為得幾所福
爾時佛告彌勒菩薩摩訶薩阿逸多如來滅後若比丘
比丘尼優婆塞優婆夷及餘智者若長若幼聞是經隨
喜已從法會出至於餘處若在僧坊若空閒地若城邑
陌聚落田里如其所聞為父母宗親善友知識隨力演說
是諸人等聞已隨喜復行轉教餘人聞已亦隨喜轉教如
是展轉至第五十阿逸多其第五十善男子善女人隨喜
功德我今說之汝當善聽若四百萬億阿僧祇世界六趣
四生眾生卵生胎生濕生化生若有形無形有想無想非
有想非無想無足二足四足多足如是等在眾生數者有
人求福隨其所欲娛樂之具皆給與之一一眾生與滿閻浮

《大乘妙法蓮華經》卷第六。姚秦三藏法師鳩摩羅什奉詔譯。《妙法蓮華經隨喜功德品第十八》。爾時，彌勒菩薩摩訶薩白佛言：『世尊！若有善男子、善女人，聞是《法華經》隨喜者，得幾所福？』而說偈言：世尊滅度後，其有聞是經，若能隨喜者，為得幾所福？爾時，佛告彌勒菩薩摩訶薩：『阿逸多！如來滅後，若比丘、比丘尼、優婆塞、優婆夷，及餘智者若長若幼，聞是經隨喜已，從法會出至於餘處，若在僧坊，若空閒地，若城邑、巷陌、聚落、田里，如其所聞，為父母、宗親、善友知識隨力演說，是諸人等聞已，隨喜復行轉教；餘人聞已，亦隨喜轉教；如是展轉至第五十。阿逸多，其第五十善男子、善女人，隨喜功德，我今說之，汝當善聽。若四百萬億阿僧祇世界，六趣四生眾生——卵生、胎生、濕生、化生，若有形、無形，有想、無想，非有想非無想，無足、二足、四足、多足，如是等在眾生數者，有人求福，隨其所欲娛樂之具皆給與之，一一眾生，與滿閻浮提金、銀、瑠琉、硨磲、瑪瑙、珊瑚、琥珀諸妙珍寶，及象馬車乘，

七寶所成宮殿樓閣等。是大施主，如是布施滿八十已，將死不久，我當以佛法而訓導之。」即集此眾生，宣布法化，示

禪定皆得自在，具八解脫。於汝意云何，是大施主所得功德，寧為多不？」彌勒白佛言：「世尊！是人功德甚多，無量無邊。若是施主，但施眾

生一切樂具，功德無量，何況令得阿羅漢果！」佛告彌勒：「我今分明語汝，是人以一切樂具，施於四百萬億阿僧祇世界六趣眾生，又令得阿羅

漢果，所得功德，不如是第五十人，聞《法華經》一偈隨喜功德，百分、千分、百千萬億分不及其一，乃至算數譬喻所不能知。阿逸多！如是第

五十人展轉聞《法華經》隨喜功德，尚無量無邊阿僧祇，何況最初於會中聞而隨喜者！其福復勝無量無邊阿僧祇，不可得比。又阿逸多！若人為

是經故，往詣僧坊，若坐若立，須臾聽受，緣是功德轉身所生，得好上妙象馬車乘、珍寶輦輿及乘天宮。若復有人，於講法處坐，更有人來，勸

令坐聽，若

作是念我已施眾生娛樂之具隨意所欲然此眾生皆已衰老

襄老年過八十髮白面皺將死不久我當以佛法而訓導

之即集此眾生宣布法化示教利喜一時皆得須陀洹道

斯陀含道阿那含道阿羅漢道盡諸有漏於深禪定皆

得自在具八解脫於汝意云何是大施主所得功德寧為

多不弥勒白佛言世尊是人功德甚多無量無邊若是施

主但施眾生一切樂具功德無量何況令得阿羅漢果佛告

弥勒我今分明語汝是人以一切樂具施於四百萬億阿僧

祇世界六趣眾生又令得阿羅漢果所得功德不如是第

五十人聞法華經一偈隨喜功德百分千分百千萬億分

不及其一乃至算數譬喻所不能知阿逸多如是第五十

人展轉聞法華經隨喜功德尚無量無邊阿僧祇何況

初於會中聞而隨喜者其福復勝無量無邊阿僧祇不可

得比又阿逸多若人為是經故往詣僧坊若坐若立須臾

聽受緣是功德轉身所生得好上妙象馬車乘珍寶輦輿

及乘天宮若復有人於講法處坐更有人來勸令坐聽若

分座令坐是人功德轉身得帝釋坐處名轉輪聖王所坐
之處阿逸多若復有人語餘人言有經名法華可共往聽
即受其教乃至須臾聞間是人功德轉身得與陀羅尼菩
薩共生一處利根智慧百千萬世終不瘖瘂口氣不臭舌
常無病口亦無病齒不垢黑不黃不踈亦不缺落口氣不差不曲
脣不下垂亦不褰縮不粗澁不瘡胗亦不缺壞亦不喎斜面色
不厚不大亦不黧黑無諸可惡脣舌牙齒悉皆嚴好鼻不匾㔸亦不曲戾
不黑不狹長亦不窊曲無有一切不可喜相脣舌牙齒
皆嚴好鼻脩高直面貌圓滿眉高而長額廣平正人相具
是世世所生見佛聞法信受教誨阿逸多汝且觀是勸於
一人令往聽法功德如此何況一心聽說讀誦而於大眾
為人分別如說修行爾時世尊欲重宣此義而說偈言
名人於法會　得聞是經典　乃至於一偈　隨喜為他說
如是展轉教　至于第五十　最後人獲福　今當分別之
如有大施主　供給無量眾　具滿八十歲　隨意之所欲
見彼衰老相　髮白而面皺　齒踈形枯竭　念其死不久
我今應當教　令得於道果　即為方便說　涅槃真實去

分座令坐，是人功德轉身，得帝釋坐處，若轉輪聖王所坐之處。阿逸多！若復有人語餘人言：「有經名《法華》，可共往聽。」即受其教，乃至須臾聞間，是人功德轉身，得與陀羅尼菩薩共生一處，利根智慧，百千萬世終不瘖瘂，口氣不臭；舌常無病，口亦無病，齒不垢黑，不黃不踈，亦不缺落；脣不下垂，亦不褰縮，不粗澁，不瘡胗，亦不缺壞，亦不喎斜，不厚不大，亦不黧黑，無諸可惡；鼻不匾㔸，亦不曲戾；面色不黑，亦不狹長，亦不窊曲，無有一切不可喜相。脣、舌、牙、齒悉皆嚴好，鼻脩高直，面貌圓滿，眉高而長，額廣平正，人相具足。世世所生，見佛聞法，信受教誨。阿逸多！汝且觀是勸於一人令往聽法，功德如此，何況一心聽說讀誦，而於大眾為人分別，如說修行！』爾時世尊欲重宣此義，而說偈言：

見彼衰老相，髮白而面皺，齒踈形枯竭，念其死不久，我今應當教，令得於道果。即為方便說，涅槃真實法，

世皆不牢固，如水沫泡燄，汝等咸應當，疾生厭離心。諸人聞是法，皆得阿羅漢，具足六神通，三明八解脫。最後第五十，聞一偈隨喜，是人福勝彼，不可為譬喻。如是展轉聞，其福尚無量，何況於法會，初聞隨喜者。若有勸一人，將引聽法華，言此經深妙，千萬劫難遇，即受教往聽，乃至須臾聞，斯人之福報，今當分別說。世世無口患，齒不踈黃黑，脣不厚褰缺，無有可惡相，舌不乾黑短，鼻高脩且直，額廣而平正，面目悉端嚴，為人所喜見，口氣無臭穢，優鉢華之香，常從其口出。若故詣僧坊，欲聽法華經，須臾聞歡喜，今當說其福。後生天人中，得妙象馬車，珍寶之輦輿，及乘天宮殿。若於講法處，勸人坐聽經，是福因緣得，釋梵轉輪座。何況一心聽，解說其義趣，如說而脩行，其福不可限。」

爾時，佛告常精進菩薩摩訶薩：「若善男子、善女人受持是《法華經》，若讀、若誦、若解說、若書寫，是人當得八百眼功德、千二百耳功德、八百鼻功德、千二百舌功德、八百身功德、

《妙法蓮華經法師功德品第十九》

世皆不牢固　如水沫泡燄　汝等咸應當　疾生厭離心
諸人聞是法　皆得阿羅漢　具足六神通　三明八解脫
最後第五十　聞一偈隨喜　是人福勝彼　不可為譬喻
如是展轉聞　其福尚無量　何況於法會　初聞隨喜者
若有勸一人　將引聽法華　言此經深妙　千萬劫難遇
即受教往聽　乃至須臾聞　斯人之福報　今當分別說
世世無口患　齒不踈黃黑　脣不厚褰缺　無有可惡相
舌不乾黑短　鼻高脩且直　額廣而平正　面目悉端嚴
為人所喜見　口氣無臭穢　優鉢華之香　常從其口出
後生天人中　得妙象馬車　珍寶之輦輿　及乘天宮殿
若於講法處　勸人坐聽經　是福因緣得　釋梵轉輪座
何況一心聽　解說其義趣　如說而脩行　其福不可限

爾時佛告常精進菩薩摩訶薩若善男子善女人受持是
法華經若讀若誦若解說若書寫是人當得八百眼功德
千二百耳功德八百鼻功德千二百舌功德八百身功德

妙法蓮華經法師功德品第十九

千二百意功德。以是功德莊嚴六根皆令清淨。是善男子、善女人，父母所生清淨肉眼，見於三千大千世界內外所有山林河海，下至阿鼻地獄，上至有頂，亦見其中一切眾生，及業因緣果報生處，悉知。」爾時，世尊欲重宣此義，而說偈言：若於大眾中，以無所畏心，說是《法華經》，汝聽其功德。是人得八百，功德殊勝眼，以是莊嚴故，其目甚清淨。父母所生眼，悉見三千界，內外彌樓山，須彌及鐵圍，并諸餘山林，大海江河水，下至阿鼻獄，上至有頂處，其中諸眾生，一切皆悉見。雖未得天眼，肉眼力如是。

『復次，常精進！若善男子、善女人受持此經，若讀、若誦，若解說，若書寫，得千二百耳功德。以是清淨耳，聞三千大千世界，下至阿鼻地獄，上至有頂，其中內外種種語言音聲——象聲、馬聲、牛聲、車聲、啼哭聲、愁歎聲、螺聲、鼓聲、鐘聲、鈴聲、笑聲、語聲、男聲、女聲、童子聲、童女聲，法聲、非法聲，苦聲、樂聲，凡夫聲、聖人聲，喜聲、不喜聲，天聲、龍聲、夜叉聲、乾闥婆聲、阿修羅聲、迦樓羅聲、緊那羅聲、摩睺羅聲，伽火聲、水聲、風聲、地獄聲、畜生聲、餓鬼聲，比丘聲、比丘尼聲，聲聞聲、辟支佛聲、菩薩聲、佛聲。以要言之，三

千二百意功德以是功德莊嚴六根皆令清淨是善男子善女人父母所生清淨肉眼見於三千大千世界內外所有山林河海下至阿鼻地獄上至有頂亦見其中一切眾生及業因緣果報生處悉知爾時世尊欲重宣此義而說偈言若於大眾中以無所畏心說是法華經汝聽其功德是人得八百功德殊勝眼以是莊嚴故其目甚清淨父母所生眼悉見三千界內外彌樓山須彌及鐵圍并諸餘山林大海江河水下至阿鼻獄上至有頂處其中諸眾生一切皆悉見雖未得天眼肉眼力如是復次常精進若善男子善女人受持此經若讀若誦若解說若書寫得千二百耳功德以是清淨耳聞三千大千世界下至阿鼻地獄上至有頂其中內外種種語言音聲象聲馬聲牛聲車聲啼哭聲愁歎聲螺聲鼓聲鐘聲鈴聲笑聲語聲男聲女聲童子聲童女聲法聲非法聲苦聲樂聲凡夫聲聖人聲喜聲不喜聲天聲龍聲夜叉聲乾闥婆聲阿修羅聲迦樓羅聲緊那羅聲摩睺羅聲伽火聲水聲風聲地獄聲畜生聲餓鬼聲比丘聲比丘

耳根聞時，世尊欲重宣此義，而説偈言：

　父母所生耳　清净無濁穢
　以此常耳聞　三千世界聲
　象馬車牛聲　鐘鈴螺鼓聲
　琴瑟箜篌聲　簫笛之音聲
　清净好歌聲　聽之而不著
　無數種人聲　聞悉能解了
　又聞諸天聲　微妙之歌音
　及聞男女聲　童子童女聲
　山川險谷中　迦陵頻伽聲
　命命等諸鳥　悉聞其音聲
　地獄眾苦痛　種種楚毒聲
　餓鬼飢渴遍　求索飲食聲
　諸阿脩羅等　居在大海邊
　自共言語時　出于大音聲
　如是說法者　安住於此間
　遙聞是眾聲　而不壞耳根
　十方世界中　禽獸鳴相呼
　其說法之人　於此悉聞之
　其諸梵天上　光音及徧净
　乃至有頂天　言語之音聲
　法師住於此　悉皆得聞之
　一切比丘眾　及諸比丘尼
　若讀誦經典　若為他人説
　法師住於此　悉皆得聞之
　復有諸菩薩　讀誦於經法
　若為他人説　撰集解其義
　如是諸音聲　悉皆得聞之
　諸佛大聖尊　教化衆生者

千大千世界中，一切内外所有諸聲，雖未得天耳，父母所生耳，清净無濁穢，以此常耳聞，三千世界聲，象馬車牛聲，鐘鈴螺鼓聲，琴瑟箜篌聲，簫笛之音聲，清净好歌聲，聽之而不著，無數種人聲，聞悉能解了。又聞諸天聲，微妙之歌音，及聞男女聲，童子童女聲。山川險谷中，迦陵頻伽聲，命命等諸鳥，悉聞其音聲。地獄眾苦痛，種種楚毒聲，餓鬼飢渴遍，求索飲食聲，諸阿脩羅等，居在大海邊，自共言語時，出于大音聲。如是說法者，安住於此間，遙聞是眾聲，而不壞耳根。十方世界中，禽獸鳴相呼，其說法之人，於此悉聞之。其諸梵天上，光音及徧净，乃至有頂天，言語之音聲，法師住於此，悉皆得聞之。若讀誦經典，若為他人説，法師住於此，悉皆得聞之。復有諸菩薩，讀誦於經法，若為他人説，撰集解其義，如是諸音聲，悉皆得聞之。一切比丘眾，及諸比丘尼，諸佛大聖尊，教化衆生者，

於諸大會中，演說微妙法，持此《法華》者，悉皆得聞之。三千大千界，內外諸音聲，下至阿鼻獄，上至有頂天，皆聞其音聲，而不壞耳根，其耳聰利故，悉能分別知。持是《法華》者，雖未得天耳，但用所生耳，功德已如是。復次，常精進！若善男子、善女人受持是經，若讀、若誦、若解說、若書寫，成就八百鼻功德。以是清淨鼻根，聞于三千大千世界上下內外種種諸香，須曼那華香、闍提華香、末利華香、瞻蔔華香、波羅羅華香、赤蓮華香、青蓮華香、白蓮華香、華樹香、果樹香、栴檀香、沉水香、多伽羅香，及千萬種和香，若末若丸若塗香，持是經者，於此間住，悉能分別。又復別知眾生之香，象香、馬香、牛羊等香，男香、女香、童子香、童女香，及草木叢林香，若近若遠所有諸香，悉皆得聞，分別不錯。持是經者，於此間住，雖住於此，亦聞天上諸天之香，波利質多羅、拘鞞陀羅樹香，及曼陀羅華香、摩訶曼陀羅華香、曼殊沙華香、摩訶曼殊沙華香，栴檀、沉水、種種末香，諸雜華香，如是等天香，和合所出之香，無不聞知。又聞諸天身香，釋提桓因在勝殿

於諸大會中

演說微妙法　持此法華者　悉皆得聞之

三千大千界　內外諸音聲　下至阿鼻獄　上至有頂天

皆聞其音聲　而不壞耳根　其耳聰利故

持是法華者　雖未得天耳　但用所生耳　功德已如是

復次常精進若善男子善女人受持是經若讀若誦若解

說若書寫成就八百鼻功德以是清淨鼻根聞於三千大

千世界上下內外種種諸香須曼那華香闍提華香末利

華香瞻蔔華香波羅羅華香赤蓮華香青蓮華香

白蓮華華樹香果樹香栴檀香沉水香多摩羅跋香

多伽羅香及千萬種和香若末若丸若塗香持是經者

於此間住悉能分別又復別知眾生之香象香馬香牛羊

等香男女香童子香童女香及草木叢林香若近若

遠所有諸香悉皆得聞分別不錯持是經者雖住於此亦

聞天上諸天之香波利質多羅拘鞞陀羅樹香及曼陀

羅華香摩訶曼陀羅華香曼殊沙華香摩訶曼殊

沙華香栴檀沉水種種末香諸雜華香如是等天香和

合所出之香無不聞知又聞諸天身香是□同注禁筵

諸天所燒之香及聲聞香辟支佛香菩薩香諸佛身香

亦皆遙聞知其所在雖聞此香然於鼻根不壞不錯若欲

分別爲他人說憶念不謬兩時世尊欲重宣此義而說

偈言

是人鼻清淨　於此世界中　若香若臭物　種種悉聞知

須曼那闍提　多摩羅栴檀　沈水及桂香　種種華果香

及知眾生香　男子女人香　說法者遠住　聞香知所在

大勢轉輪王　小轉輪及子　摩臣諸宮人　聞香知所在

身所著珍寶　及地中寶藏　轉輪王寶女　聞香知所在

諸人嚴身具　衣服及瓔珞　種種所塗香　聞香知其身

諸天若行坐　遊戲及神變　持是法華者　聞香悉能知

諸樹華果實　及蘇油香氣　持經者住此　悉知其所在

諸山深險處　栴檀樹華敷　眾生在中者　聞香悉能知

鐵圍山大海　地中諸眾生　持經者聞香　悉知其所在

上五欲娛樂嬉戲時香，若在妙法堂上爲忉利諸天說法時香，若於諸園游戲時香，及餘天等男女身香，皆悉遙聞。亦皆聞之。并聞諸天所燒之香，及聲聞香、辟支佛香、菩薩香、諸佛身香，亦皆遙聞，知其所在。雖聞此香，然於鼻根不壞不錯。若欲分別爲他人說，憶念不謬。」爾時，世尊欲重宣此義，而說偈言：是人鼻清淨，於此世界中，若香若臭物，種種悉聞知。須曼那闍提，多摩羅栴檀，沉水及桂香，種種華果香，及知眾生香，男子女人香，說法者遠住，聞香知所在。大勢轉輪王，小轉輪及子，群臣諸官人，聞香知所在。身所著珍寶，及地中寶藏，轉輪王寶女，聞香知所在。諸人嚴身具，衣服及瓔珞，種種所塗香，聞香知其身。諸天若行坐，游戲及神變，持是《法華》者，聞香皆能知。諸樹華果實，及蘇油香氣，持經者住此，悉知其所在。諸山深險處，栴檀樹花敷，眾生在中者，聞香皆能知。鐵圍山大海，地中諸眾生，持經者聞香，悉知其所在，

阿修羅男女，及其諸眷屬，鬬諍遊戲時，聞香皆能知。
曠野險隘處，師子象虎狼，野牛水牛等，聞香知所在。
若有懷妊者，未辨其男女，無根及非人，聞香悉能知。
以聞香力故，知其初懷妊，成就不成就，安樂產福子。
以聞香力故，知男女所念，染欲癡恚心，亦知修善者。
地中眾伏藏，金銀諸珍寶，銅器之所盛，聞香悉能知。
種種諸瓔珞，無能識其價，聞香知貴賤，出處及所在。
天上諸華等，曼陀曼殊沙，波利質多樹，聞香悉能知。
天上諸宮殿，上中下差別，眾寶華莊嚴，聞香悉能知。
天園林勝殿，諸觀妙法堂，在中而娛樂，聞香悉能知。
諸天若聽法，或受五欲時，來往行坐臥，聞香悉能知。
天女所著衣，好華香莊嚴，周旋遊戲時，聞香悉能知。
如是展轉上，乃至于梵世，入禪出禪者，聞香悉能知。
光音徧淨天，乃至于有頂，初生及退沒，聞香悉能知。
諸比丘眾等，於法常精進，若坐若經行，及讀誦經典，
或在林樹下，專精而坐禪，持經者聞香，悉知其所在。
菩薩志堅固，坐禪若讀誦，或為人說法，聞香悉能知。

阿修羅男女，及其諸眷屬，鬬諍游戲時，聞香皆能知。曠野險隘處，師子象虎狼，野牛水牛等，聞香知所在。若有懷妊者，未辨其男女，無根及非人，聞香悉能知。以聞香力故，知其初懷妊，成就不成就，安樂產福子。以聞香力故，知男女所念，染欲痴恚心，亦知修善者。地中眾伏藏，金銀諸珍寶，銅器之所盛，聞香悉能知。種種諸瓔珞，無能識其價，聞香知貴賤，出處及所在。天上諸華等，曼陀曼殊沙，波利質多樹，聞香悉能知。天上諸宮殿，上中下差別，眾寶華莊嚴，聞香悉能知。天園林勝殿，諸觀妙法堂，在中而娛樂，聞香悉能知。諸天若聽法，或受五欲時，來往行坐臥，聞香悉能知。天女所著衣，好華香莊嚴，周旋游戲時，聞香悉能知。如是展轉上，乃至于梵世，入禪出禪者，聞香悉能知。光音徧淨天，乃至于有頂，初生及退沒，聞香悉能知。諸比丘眾等，於法常精進，若坐若經行，及讀誦經典，或在林樹下，專精而坐禪，持經者聞香，悉知其所在。菩薩志堅固，坐禪若讀誦，或為人說法，聞香悉能知。

在在方世尊，一切所恭敬，愍眾而說法，聞香悉能知。

復次，常精進！若善男子、善女人受持是經，若讀、若誦、若解說、若書寫，得千二百舌功德。若好若醜、若美不美，及諸苦澀物，在其舌根，皆變成上味，如天甘露，無不美者。若以舌根，於大眾中有所演說，出深妙聲，能入其心，皆令歡喜快樂。及諸天子、天女、釋梵諸天，聞是深妙音聲，有所演說言論次弟，皆悉來聽。及諸龍、龍女、夜叉、夜叉女、乾闥婆、乾闥婆女、阿脩羅、阿脩羅女、迦樓羅、迦樓羅女、緊那羅、緊那羅女、摩睺羅伽、摩睺羅伽女，為聽法故，皆來親近、恭敬、供養。及比丘、比丘尼、優婆塞、優婆夷、國王、王子、群臣眷屬、大轉輪王、七寶千子、內外眷屬，乘其宮殿，俱來聽法。以是菩薩善說法故。婆羅門居士、國內人民，盡其形壽，隨侍供養。又諸聲聞、辟支佛、菩薩、諸佛，常樂見之。是人所在方面，諸佛皆向其處說法，悉能受持一切佛法，又能出於深妙法音。」爾時，世尊欲重宣此義，而說偈言：

在在方世尊　一切所恭敬　愍眾而說法　聞香悉能知

眾生在佛前　聞經皆歡喜　如法而修行　先得此鼻相

雖未得菩薩　無漏法生鼻

復次常精進若善男子善女人受持是經若讀若誦若解說若書寫得千二百舌功德若好若醜若美不美及諸苦澀物在其舌根皆變成上味如天甘露無不美者若以舌根於大眾中有所演說出深妙聲能入其心皆令歡喜快樂又諸天子天女釋梵諸天聞是深妙音聲有所演說言論次弟皆悉來聽及諸龍龍女夜叉夜叉女乾闥婆乾闥婆女阿脩羅阿脩羅女迦樓羅迦樓羅女緊那羅緊那羅女摩睺羅伽摩睺羅伽女為聽法故皆來親近恭敬供養及比丘比丘尼優婆塞優婆夷國王王子群臣眷屬小轉輪王大轉輪王七寶千子內外眷屬乘其宮殿俱來聽法以是菩薩善說法故婆羅門居士國內人民盡其形壽隨待供養又諸聲聞辟支佛菩薩諸佛常樂見之是人所在方面諸佛皆向其處說法能受持一切佛法又能出於深妙法音爾時世尊欲重宣此義而說偈言

是人舌根淨，終不受惡味，其有所食噉，悉皆成甘露。以深淨妙聲，於大眾說法，以諸因緣喻，引導眾生心，聞者皆歡喜，設諸上供養。諸天龍夜叉、及阿脩羅等，皆以恭敬心，而共來聽法。是說法之人，若欲以妙音，遍滿三千界，隨意即能至。大小轉輪王，及千子眷屬，合掌恭敬心，常來聽受法。諸天龍夜叉、羅剎毗舍闍，亦以歡喜心，常來至其所。梵天王魔王，自在大自在，如是諸天眾，常來至其所。諸佛及弟子，聞其說法音，常念而守護，或時為現身。

「復次，常精進！若善男子、善女人受持是經，若讀、若誦、若解說、若書寫，得八百身功德。以是清淨身故，三千大千世界眾生，生時死時，上下好醜，生善處、惡處，悉於中現。及鐵圍山、大鐵圍山、彌樓山、摩訶彌樓山等諸山，及其中眾生，悉於中現。下至阿鼻地獄，上至有頂，所有及眾生，悉於中現。若聲聞、辟支佛、菩薩、諸佛、說法，皆於身中現其色像。」爾時，世尊欲重宣此義，而說偈言：若持《法華》者，其身甚清淨，如彼淨琉璃，眾生皆喜見。

是人舌根淨 終不受惡味 其有所食噉 悉皆成甘露
以深淨妙聲 於大眾說法 以諸因緣喻 引導眾生心
聞者皆歡喜 設諸上供養 諸天龍夜叉 及阿脩羅等
皆以恭敬心 而共來聽法 是說法之人 若欲以妙音
遍滿三千界 隨意即能至 大小轉輪王 及千子眷屬
合掌恭敬心 常來聽受法 諸天龍夜叉 羅剎毗舍闍
亦以歡喜心 常來至其所 梵天王魔王 自在大自在
如是諸天眾 常來至其所 諸佛及弟子 聞其說法音
常念而守護 或時為現身

復次常精進若善男子善女人受持是經若讀若誦若解
說書寫得八百身功德得清淨身如淨瑠璃眾生喜見
其身淨故三千大千世界眾生生時死時上下好醜生善處
惡處悉於中現及鐵圍山大鐵圍山彌樓山摩訶彌樓山等
諸山及其中眾生悉於中現下至阿鼻地獄上至有頂所有
及眾生悉於中現若聲聞辟支佛菩薩諸佛說法皆於
身中現其色像爾時世尊欲重宣此義而說偈言
若持法華者 其身甚清淨 如彼淨瑠璃 眾生皆喜見

又如淨明鏡，悉見諸色像，菩薩於淨身，皆見世所有，唯獨自明了，餘人所不見。三千世界中，一切諸群萌，天人阿修羅，地獄鬼畜生，如是諸色像，皆於身中現。諸天等宮殿，乃至於有頂，鐵圍及彌樓，摩訶彌樓山，諸大海水等，皆於身中現。諸佛及聲聞，佛子菩薩等，若獨若在眾，說法悉皆現。雖未得無漏，法性之妙身，以清淨常體，一切於中現。

復次常精進！若善男子善女人，如來滅後受持是經，若讀若誦，若解說書寫，得千二百意功德。以是清淨意根，乃至聞一偈一句，通達無量無邊之義。解是義已，能演說一句一偈，至於一月、四月乃至一歲，諸所說法，隨其義趣，皆與實相不相違背。若說俗間經書、治世語言、資生業等，皆順正法。三千大千世界六趣眾生，心之所行，心所動作，心所戲論，皆悉知之。雖未得無漏智慧，而其意根清淨如此。是人有所思惟籌量言說，皆是佛法，無不真實，亦是先佛經中所說。爾時，世尊欲重宣此義，而說偈言：

是人意清淨，明利無濁穢，以此妙意根，知上中下法。

又如淨明鏡，悉見諸色像，菩薩於淨身，皆見世所有，唯獨自明了，餘人所不見。三千世界中，一切諸群萌，天人阿修羅，地獄鬼畜生，如是諸色像，皆於身中現。諸天等宮殿，乃至於有頂，鐵圍及彌樓，摩訶彌樓山，諸大海水等，皆於身中現。諸佛及聲聞，佛子菩薩等，若獨若在眾，說法悉皆現。雖未得無漏，法性之妙身，以清淨常體，一切於中現。

復次，常精進！若善男子、善女人，如來滅後受持是經，若讀、若誦、若解說、若書寫，得千二百意功德。以是清淨意根，乃至聞一偈一句，通達無量無邊之義。解是義已，能演說一句一偈，至於一月、四月乃至一歲，諸所說法，隨其義趣，皆與實相不相違背。若說俗間經書、治世語言、資生業等，皆順正法。三千大千世界六趣眾生，心之所行，心所動作，心所戲論，皆悉知之。雖未得無漏智慧，而其意根清淨如此。是人有所思惟籌量言說，皆是佛法，無不真實，亦是先佛經中所說。

爾時，世尊欲重宣此義，而說偈言：

是人意清淨，明利無濁穢，以此妙意根，知上中下法。

乃至聞一偈，通達無量義，次第如法說，月四月至歲。是世界內外，一切諸眾生，若天龍及人，夜叉鬼神等，其在六趣中，所念若干種，持《法華》之報，一時皆悉知。十方無數佛，百福莊嚴相，為眾生說法，悉聞能受持。思惟無量義，說法亦無量，終始不忘錯，以持《法華》故。悉知諸法相，隨義識次第，達名字語言，如所知演說。此人有所說，皆是先佛法，以演此法故，於眾無所畏。持《法華經》者，意根淨若斯，雖未得無漏，先有如是相。是人持此經，安住希有地，為一切眾生，歡喜而愛敬。能以千萬種，善巧之語言，分別而說法，持《法華經》故。

妙法蓮華經常不輕菩薩品第二十

爾時，佛告得大勢菩薩摩訶薩：「汝今當知，若比丘、比丘尼、優婆塞、優婆夷，持《法華經》者，若有惡口罵詈誹謗，獲大罪報，如前所說；其所得功德，如向所說，眼耳鼻舌身意清淨。得大勢！乃往古昔，過無量無邊不可思議阿僧祇劫，有佛名威音王如來、應供、正遍知、明行足、善逝、世間解、無上士、調御丈夫、天人師、佛世尊，劫名離衰，國名大成。其威音王佛，於彼世中，為天、人、阿脩羅說法。為求聲聞者，說應四諦

乃至聞一偈 通達無量義 次第如法說 月四月至歲
是世界內外 一切諸眾生 若天龍及人 夜叉鬼神等
其在六趣中 所念若干種 持法華之報 一時皆悉知
十方無數佛 百福莊嚴相 為眾生說法 悉聞能受持
思惟無量義 說法亦無量 終始不忘錯 以持法華故
悉知諸法相 隨義識次第 達名字語言 如所知演說
此人有所說 皆是先佛法 以演此法故 於眾無所畏
持法華經者 意根淨若斯 雖未得無漏 先有如是相
是人持此經 安住希有地 為一切眾生 歡喜而愛敬
能以十萬種 善巧之語言 分別而說法 持法華經故

妙法蓮華經常不輕菩薩品第二十

爾時佛告得大勢菩薩摩訶薩汝今當知若比丘比丘尼優
婆塞優婆夷持法華經者若有惡口罵詈誹謗獲大罪
報如前所說其所得功德如向所說眼耳鼻舌身意清淨
得大勢乃往古昔過無量無邊不可思議阿僧祇劫有佛
名威音王如來應供正遍知明行足善逝世間解無上士
調御丈夫天人師佛世尊劫名離衰國名大成其威音王

法，度生老病死，究竟涅槃；為求辟支佛者，說應十二因緣法；為諸菩薩因阿耨多羅三藐三菩提，說應六波羅蜜法，究竟佛慧。得大勢，是威音王佛，壽四十萬億那由他恒河沙劫，正法住世劫數如一閻浮提微塵，像法住世劫數如四天下微塵，其佛饒益眾生已，然後滅度。正法、像法滅盡之後，於此國土復有佛出，亦號威音王如來、應供、正徧知、明行足、善逝、世間解、無上士、調御丈夫、天人師、佛世尊，如是次第有二萬億佛皆同一號。最初威音王如來既已滅度，正法滅後於像法中，增上慢比丘有大勢力。爾時，有一菩薩比丘，名常不輕。得大勢，以何因緣名常不輕？是比丘凡有所見，若比丘、比丘尼、優婆塞、優婆夷，皆悉禮拜讚歎，而作是言：「我深敬汝等，不敢輕慢。所以者何？汝等皆行菩薩道，當得作佛。」而是比丘不專讀誦經典，但行禮拜，乃至遠見四眾，亦復故往，禮拜讚歎而作是言：「我不敢輕於汝等，汝等皆當作佛。」四眾之中，有生瞋恚心不淨者，惡口罵詈言：「是無智比丘，從何所來？自言我不輕汝，而與我等授記當得作佛？我等不用如是虛妄授記。」如此經歷多年，常被罵詈不生瞋恚，常作是言：「汝當作佛。」說是語時，眾人或以杖木瓦石

法為諸菩薩因阿耨多羅三藐三菩提說應六波羅蜜法
究竟佛慧得大勢是威音王佛壽四十萬億那由他恒河
沙劫正法住世劫數如一閻浮提微塵像法住世劫數如四
天下微塵其佛饒益眾生已然後滅度正法像法滅盡之
後於此國土復有佛出亦號威音王如來應供正徧知明行
之善逝世間解無上士調御丈夫天人師佛世尊如是次
第有二萬億佛皆同一號最初威音王如來既已滅度正
法滅後於像法中增上慢比丘有大勢力爾時有一菩薩
比丘名常不輕得大勢以何因緣名常不輕是比丘凡有
所見若比丘比丘尼優婆塞優婆夷皆悉禮拜讚歎而作
是言我深敬汝等不敢輕慢所以者何汝等皆行菩薩道
當得作佛而是比丘不專讀誦經典但行禮拜乃至遠見
四眾亦復故往禮拜讚歎而作是言我不敢輕於汝等汝
皆當作佛四眾之中有生瞋恚心不淨者惡口罵詈言是無
智比丘從何所來自言我不輕汝而與我等授記當得作
佛我等不用如是虛妄授記如此經歷多年常被罵詈
生瞋恚常作是言汝當作佛說是語時眾人或以杖木瓦石

而打擲之，避走遠住，猶高聲唱言：「我不敢輕於汝等，汝等皆當作佛。」以其常作是語故，增上慢比丘、比丘尼、優婆塞、優婆夷，號之為常不輕。是比丘臨欲終時，於虛空中，具聞威音王佛先所說《法華經》，二十千萬億偈悉能受持，即得如上眼根清淨、耳鼻舌身意根清淨。得是六根清淨已，更增壽命二百萬億那由他歲，廣為人說是《法華經》。於時，增上慢四眾，比丘、比丘尼、優婆塞、優婆夷，輕賤是人為作「不輕」名者，見其得大神通力、樂說辯力、大善寂力，聞其所說，皆信伏隨從。是菩薩復化千萬億眾令住阿耨多羅三藐三菩提。命終之後得值二千億佛，皆號日月燈明，於其法中說是《法華經》。以是因緣復值二千億佛，同號雲自在燈王。於此諸佛法中受持讀誦。為諸四眾說此經典故，得是常眼清淨，耳鼻舌身意諸根清淨。於四眾中說法心無所畏。得大勢，是常不輕菩薩摩訶薩供養如是若干諸佛，恭敬尊重讚嘆，種諸善根。於後復值千萬億佛，亦於諸佛法中說是經典，功德成就，當得作佛。得大勢，於意云何？爾時常不輕菩薩，豈異人乎？則我身是。若我於宿世不受持讀誦此經、為他人說者，不能疾得阿耨多羅三藐三菩提。我於

而打擲之避走遠住猶高聲唱言我不敢輕於汝等汝等
皆當作佛以其常作是語故增上慢比丘比丘尼優婆塞優
婆夷號之為常不輕是比丘臨欲終時於虛空中具聞威
音王佛先所說法華經二十千萬億偈悉能受持即得如
上眼根清淨耳鼻舌身意根清淨得是六根清淨已更增
壽命二百萬億那由他歲廣為人說是法華經於時增上
慢四眾比丘比丘尼優婆塞優婆夷輕賤是人為作不輕名
者見其得大神通力樂說辯力大善寂力聞其所說皆信伏
隨從是菩薩復化千萬億眾令住阿耨多羅三藐三菩提
命終之後得值二千億佛皆號日月燈明於其法中說是
法華經以是因緣復值二千億佛同號雲自在燈王於此
諸佛法中受持讀誦為諸四眾說此經典故得是常眼清
淨耳鼻舌身意諸根清淨於四眾中說法心無所畏得大
勢是常不輕菩薩摩訶薩供養如是若干諸佛恭敬尊
重讚歎種諸善根於後復值千萬億佛亦於諸佛法中
說是經典功德成就當得作佛得大勢於意云何爾時常
不輕菩薩豈異人乎則我身是若我於宿世不受持讀誦
此經為他人說者不能疾得阿耨多羅三藐三菩提我於

先佛所受持讀誦此經　為人說故　疾得阿耨多羅三藐三
菩提　得大勢　彼時四眾　比丘比丘尼優婆塞優婆夷　以瞋
恚意輕賤我故　二百億劫常不值佛　不聞法　不見僧　千劫
於阿鼻地獄受大苦惱　畢是罪已　復遇常不輕菩薩教
化阿耨多羅三藐三菩提　得大勢　於汝意云何　爾時四眾
常輕是菩薩者　豈異人乎　今此會中跋陀婆羅等五百
菩薩　師子月等五百比丘尼　思佛等五百優婆塞　皆於
阿耨多羅三藐三菩提不退轉者是　得大勢　當知是法
華經大饒益諸菩薩摩訶薩　能令至於阿耨多羅三
藐三菩提　是故諸菩薩摩訶薩　於如來滅後　常應受
持讀誦解說書寫是經　爾時世尊欲重宣此義而說
偈言

過去有佛　號威音王　神智無量　將導一切　天人龍神
所共供養　是佛滅後　法欲盡時　有一菩薩　名常不輕
時諸四眾　計著於法　不輕菩薩　往到其所　而語之言
我不輕汝　汝等行道　皆當作佛　諸人聞已　輕毀罵詈
不輕菩薩　能忍受之　其罪畢已　臨命終時　得聞此經
六根清淨　神通力故　增益壽命　復為諸人　廣說是經

先佛歷受持讀誦此經，為人說故，疾得阿耨多羅三藐三菩提。得大勢！彼時四眾，比丘、比丘尼、優婆塞、優婆夷，以瞋恚意輕賤我故，二百億劫常不值佛、不聞法、不見僧。千劫於阿鼻地獄受大苦惱。畢是罪已，復遇常不輕菩薩教化阿耨多羅三藐三菩提。得大勢！於汝意云何？爾時四衆常輕是菩薩者，豈異人乎？今此會中跋陀婆羅等五百菩薩，師子月等五百比丘尼，思佛等五百優婆塞，皆於阿耨多羅三藐三菩提不退轉者是。得大勢！當知是《法華經》，大饒益諸菩薩摩訶薩，能令至於阿耨多羅三藐三菩提。是故諸菩薩摩訶薩，於如來滅後，常應受持、讀誦、解說、書寫是經。」爾時，世尊欲重宣此義，而說偈言：

過去有佛，號威音王，神智無量，將導一切，天人龍神，所共供養。是佛滅後，法欲盡時，有一菩薩，名常不輕。時諸四眾，計著於法。不輕菩薩，往到其所，而語之言：我不輕汝，汝等行道，皆當作佛。諸人聞已，輕毀罵詈。不輕菩薩，能忍受之。其罪畢已，臨命終時，得聞此經，六根清淨，神通力故，增益壽命，復為諸人，廣說是經。

諸著法眾，皆蒙菩薩，教化成就，令住佛道。不輕命終，值無數佛，說是經故，得無量福，漸具功德，疾成佛道。彼時不輕，則我身是。時四部眾，著法之者，聞不輕言，汝當作佛。以是因緣，值無數佛。此會菩薩五百之眾，并及四部，清信士女，今於我前聽法者是。我於前世，勸是諸人，聽受斯經，第一之法。開示教人，令住涅槃，世世受持，如是經典。億億萬劫，至不可議，時乃得聞，是《法華經》。億億萬劫，至不可議，諸佛世尊，時說是經，聞如是經，勿生疑惑。應當一心，廣說此經，世世值佛，疾成佛道。

爾時，千世界微塵等菩薩摩訶薩從地涌出者，皆於佛前，一心合掌，瞻仰尊顏，而白佛言：『世尊，我等於佛滅後，世尊分身所在國土，滅度之處，當廣說此經。所以者何？我等亦自欲得是真淨大法，受持、讀誦、解說、書寫而供養之。』爾時，世尊於文殊師利等無量百千萬億舊住娑婆世界菩薩摩訶薩，及諸比丘、比丘尼、優婆塞、優婆夷、天、龍、夜叉、乾闥婆、阿修羅、迦樓羅、緊那羅、摩睺羅伽、人非人等，一切

諸著法眾　皆蒙菩薩　教化成就　令住佛道　不輕命終
值無數佛　說是經故　得無量福　漸具功德　疾成佛道
彼時不輕　則我身是　時四部眾　著法之者　聞不輕言
汝當作佛　以是因緣　值無數佛　此會菩薩五百之眾
并及四部　清信士女　今於我前聽法者是　我於前世
勸是諸人　聽受斯經第一之法　開示教人　令住涅槃
世世受持　如是經典　億億萬劫　至不可議　時乃得聞
是法華經　億億萬劫　至不可議　諸佛世尊　時說是經
是故行者　於佛滅後　聞如是經　勿生疑惑　應當一心
廣說此經　世世值佛　疾成佛道

妙法蓮華經如來神力品第二十一

爾時千世界微塵等菩薩摩訶薩從地涌出者皆於佛前一心合掌瞻仰尊顏而白佛言世尊我等於佛滅後世尊分身所在國土滅度之處當廣說此經所以者何我等亦自欲得是真淨大法受持讀誦解說書寫而供養之爾時世尊於文殊師利等無量百千萬億舊住娑婆世界菩薩摩訶薩及諸比丘比丘尼優婆塞優婆夷天龍夜叉乾闥婆阿修羅迦樓羅緊那羅摩睺羅伽人非人等一切

衆前，現大神力，出廣長舌上至梵世，一切毛孔放於無量無數色光，皆悉遍照十方世界。衆寶樹下師子座上諸佛，亦復如是，出廣長舌，放無量光。

釋迦牟尼佛及寶樹下諸佛，現神力時滿百千歲，然後還攝舌相。一時謦欬，俱共彈指，是二音聲，遍至十方諸佛世界，地皆六種震動。其中衆生，

天、龍、夜叉、乾闥婆、阿修羅、迦樓羅、緊那羅、摩睺羅伽、人非人等，以佛神力故，皆見此娑婆世界無量無邊百千萬億衆寶樹下師子座上諸佛，

及見釋迦牟尼佛共多寶如來在寶塔中坐師子座，又見無量無邊百千萬億菩薩摩訶薩，及諸四衆恭敬圍繞釋迦牟尼佛。既見是已，皆大歡喜，得未

曾有。即時，諸天於虛空中，高聲唱言：『過此無量無邊百千萬億阿僧祇世界，有國名娑婆，是中有佛，名釋迦牟尼，今為諸菩薩摩訶薩說大乘經，

名《妙法蓮華》，教菩薩法佛所護念。汝等當深心隨喜，亦當禮拜供養釋迦牟尼佛。』彼諸衆生聞虛空中聲已，合掌向娑婆世界，作如是言：『南

無釋迦牟尼佛！南無釋迦牟尼佛！』以種種華香、瓔珞、幡蓋及諸嚴身之具，珍寶妙物，皆共遙散娑婆世界。所散諸物從十方來，譬如雲集，變成

寶帳，遍覆此間諸佛之上。于時，

衆前現大神力出廣長舌上至梵世一切毛孔放於無量無數色光悉編照十方世界衆寶樹下師子座上諸佛亦復如是出廣長舌放無量光釋迦牟尼佛及寶樹下諸佛現神力時滿百千歲然後還攝舌相一時謦欬俱共彈指是二音聲編至十方諸佛世界地皆六種震動其中衆生天龍夜叉乾闥婆阿修羅迦樓羅緊那羅摩睺羅伽人非人等以佛神力故皆見此娑婆世界無量無邊百千萬億衆寶樹下師子座上諸佛及見釋迦牟尼佛共多寶如來在寶塔中坐師子座又見無量無邊百千萬億菩薩摩訶薩及諸四衆恭敬圍繞釋迦牟尼佛既見是已皆大歡喜得未曾有即時諸天於虛空中高聲唱言過此無量無邊百千萬億阿僧祇世界有國名娑婆是中有佛名釋迦牟尼今為諸菩薩說大乘經名妙法蓮華教菩薩法佛所護念汝等當深心隨喜亦當禮拜供養年尼佛彼諸衆生聞虛空中聲已合掌向娑婆世界作如是言南無釋迦牟尼佛南無釋迦牟尼佛以種種華香瓔珞幡蓋及諸嚴身之具珍寶妙物皆共遙散娑婆世界所散諸物從十方来譬如雲集變成寶帳編覆此間諸佛之上于時

十方世界通達無礙，如一佛土。爾時，佛告上行等菩薩大衆：『諸佛神力，如是無量無邊百千萬億阿僧祇劫，爲囑累故說此經功德，猶不能盡。以要言之，如來一切所有之法，如來一切自在神力，如來一切秘要之藏，如來一切甚深之事，皆於此經宣示顯說。是故汝等於如來滅後，應一心受持、讀誦、解說、書寫、如說修行。所在國土，若有受持、讀誦、解說、書寫、如說修行，若經卷所住之處，若於園中，若於林中，若於樹下，若於僧坊，若白衣舍，若在殿堂，若山谷曠野，是中皆應起塔供養。所以者何？當知是處即是道場，諸佛於此得阿耨多羅三藐三菩提，諸佛於此轉于法輪，諸佛於此而般涅槃。』爾時，世尊欲重宣此義，而說偈言：諸佛救世者，住於大神通，爲悅衆生故，現無量神力。舌相至梵天，身放無數光，爲求佛道者，現此希有事。諸佛謦欬聲，及彈指之聲，周聞十方國，地皆六種動。以佛滅度後，能持是經故，諸佛皆歡喜，現無量神力。囑累是經故，讚美受持者，於無量劫中，猶故不能盡。是人之功德，無邊無有窮，如十方虛空，不可得邊際。

十方世界通達無礙如一佛土尔時佛告上行等菩薩大衆
諸佛神力如是無量無邊百千萬億阿僧祇劫爲囑累故說此經功德猶不能盡
以要言之如來一切所有之法如來一切自在神力如來一切秘
要之藏如來一切甚深之事皆於此經宣示顯說是故汝等
於如來滅後應一心受持讀誦解說書寫如說修行所在
國土若有受持讀誦解說書寫如說修行若經卷所住之
處若於園中若於林中若於樹下若於僧坊若白衣舍若在
殿堂若山谷曠野是中皆應起塔供養所以者何當知是
處即是道場諸佛於此得阿耨多羅三藐三菩提諸佛
於此轉于法輪諸佛於此而般涅槃尔時世尊欲重宣此
義而說偈言
於此轉于法輪諸佛
諸佛救世者　住於大神通　爲悅衆生故　現無量神力
舌相至梵天　身放無數光　爲求佛道者　現此希有事
諸佛謦欬聲　及彈指之聲　周聞十方國　地皆六種動
以佛滅度後　能持是經故　諸佛皆歡喜　現無量神力
囑累是經故　讚美受持者　於無量劫中　猶故不能盡
是人之功德　無邊無有窮　如十方虛空　不可得邊際

能持是經者，則為已見我，亦見多寶佛，及諸分身者，又見我今日，教化諸菩薩。能持是經者，令我及分身、滅度多寶佛，一切皆歡喜。十方現在佛，并過去未來，亦見亦供養，亦令得歡喜。諸佛坐道場，所得祕要法，能持是經者，不久亦當得。能持是經者，於諸法之義，名字及言辭，樂說無窮盡，如風於空中，一切無障礙。於如來滅後，知佛所說經，因緣及次第，隨義如實說，如日月光明，能除諸幽冥。斯人行世間，能滅眾生闇，教無量菩薩，畢竟住一乘。是故有智者，聞此功德利，於我滅度後，應受持斯經，是人於佛道，決定無有疑。

《妙法蓮華經囑累品第廿二》。爾時，釋迦牟尼佛從法座起，現大神力，以右手摩無量菩薩摩訶薩頂，而作是言：「我於無量百千萬億阿僧祇劫，脩習是難得阿耨多羅三藐三菩提法，今以付囑汝等：汝等應當一心流布此法，廣令增益。」如是三摩諸菩薩摩訶薩頂，而作是言：「我於無量百千萬億阿僧祇劫，脩習是難得阿耨多羅三藐三菩提法，今以付囑汝等：汝等當受持讀誦，廣宣此法，令一切眾生普得聞知。所以者何？如來有大慈悲，無諸慳悋，

《妙法蓮華經藥王菩薩本事品等廿三》

亦無所畏能與衆生佛之智慧如來智慧自然智慧如是
一切衆生之大施主汝等亦應隨學如來之法勿生慳悋於未
來世若有善男子善女人信如來智慧者當爲演說此法
華經使得聞知爲令其人得佛慧故若有衆生不信受者
當於如來餘深法中示教利喜汝等若能如是則爲已報
諸佛之恩時諸菩薩摩訶薩聞佛作是說已皆大歡喜徧
滿其身益加恭敬曲躬低頭合掌向佛俱發聲言如世尊
勅當具奉行唯然世尊願不有慮諸菩薩摩訶薩衆如是
三反俱發聲言如世尊勅當具奉行唯然世尊願不有慮
爾時釋迦牟尼佛令十方來諸分身佛各還本土而作是
言諸佛各隨所安多寶佛塔還可如故說是語時十方無
量分身諸佛坐寶樹下師子座上者及多寶佛并上行
等無邊阿僧祇菩薩大衆舍利弗等聲聞四衆及一切
世間天人阿脩羅等聞佛所說皆大歡喜
妙法蓮華經藥王菩薩本事品第廿三
爾時宿王華菩薩白佛言世尊藥王菩薩云何遊於娑婆
世界是藥王菩薩有若干百千萬億那由他難行苦
行善哉世尊願少解說諸天龍神夜叉乾闥婆阿脩羅
迦樓羅緊那羅摩睺羅伽人非人等又他國土諸來菩

過去無量恒河沙劫，有佛號日月淨明德如來，應供、正遍知、明行足、善逝、世間解、無上士、調御丈夫、天人師、佛世尊。其佛有八十億大菩薩摩訶薩，七十二恒河沙大聲聞眾。佛壽四萬二千劫，菩薩壽命亦等。彼國無有女人、地獄、餓鬼、畜生、阿脩羅等及以諸難，地平如掌，瑠璃所成。寶樹莊嚴，寶帳覆上，垂寶華幡，寶瓶香爐周遍國界。七寶為臺，一樹一臺，其樹去臺盡一箭道。此諸寶樹，皆有菩薩、聲聞而坐其下。諸寶臺上，各有百億諸天作天伎樂，歌歎於佛，以為供養。爾時，彼佛為一切眾生喜見菩薩及眾菩薩、諸聲聞眾說《法華經》。是一切眾生喜見菩薩樂習苦行，于日月淨明德佛法中，精進經行，一心求佛。滿萬二千歲已，得現一切色身三昧。得此三昧已，心大歡喜，即作念言：「我得現一切色身三昧，皆是得聞《法華經》力。我今當供養日月淨明德佛及《法華經》。」即時入是三昧，於虛空中雨曼陀羅華、摩訶曼陀羅華、細末堅黑栴檀，滿虛空中如雲而下。又雨海此岸栴檀之香，此香六銖價直娑婆世界，以供養佛。作是供養已，從三昧起，而自念言：「我雖以神力供養於佛，不如以身供養。」即服諸香，栴檀、薰陸、兜樓婆、畢力迦、沉水、膠香，又飲瞻蔔諸華香油。滿千二百歲已，香油塗身，於日月淨明德佛

知明行足善逝世間解無上士調御丈夫天人師佛世尊其佛有八十億大菩薩摩訶薩七十二恒河沙大聲聞眾佛壽四萬二千劫菩薩壽命亦等彼國無有女人地獄餓鬼畜生阿脩羅等及以諸難地平如掌瑠璃所成寶樹莊嚴寶帳覆上垂寶華幡寶瓶香鑪周遍國界七寶為臺一樹一臺其樹去臺盡一箭道此諸寶樹皆有菩薩聲聞而坐其下諸寶臺上各有百億諸天作天伎樂歌歎於佛以為供養爾時彼佛為一切眾生喜見菩薩及眾菩薩諸聲聞眾說法華經是一切眾生喜見菩薩樂習苦行於日月淨明德佛法中精進經行一心求佛滿萬二千歲已得現一切色身三昧皆是得聞法華經力我今當供養日月淨明德佛及法華經即時入是三昧於虛空中雨曼陀羅華摩訶曼陀羅華細末堅黑栴檀滿虛空中如雲而下又雨海此岸栴檀之香此香六銖價直娑婆世界以供養佛作是供養即服諸香栴檀薰陸兜樓婆畢力迦沉水膠香又飲瞻蔔諸華香油滿千二百歲已香油塗身於日月淨明德佛

前以天寶衣而自纏身灌諸香油以神通力願而自然身
光明遍照八十億恒河沙世界其中諸佛同時讚言善哉
我善男子是真精進是名真法供養如來若以華香瓔
珞燒香末香塗香天繒幡蓋及海此岸栴檀之香如是等
種種諸物供養兩不能及假使國城妻子布施亦所不及
善男子是名第一之施於諸施中冣尊冣上以法供養諸
如來故作是語已而各默然其身火然千二百歲過是已後
其身乃盡一切眾生喜見菩薩作如是法供養已命終之後
復生日月淨明德佛國中於淨德王家結加趺坐忽然化
生即為其父而說偈言

大王今當知　我經行彼處　即時得一切　現諸身三昧
勤行大精進　捨所愛之身

佛已得解一切眾生語言陀羅尼復聞是法華經八百千
萬億那由他甄迦羅頻婆羅阿閦婆等偈大王我今當還
供養此佛白已即坐七寶之臺上升虛空高七多羅樹往
到佛所頭面禮之合十指爪以偈讚佛

容顏甚奇妙　光明照十方　我適曾供養　今復還親觀

前，以天寶衣而自纏身，灌諸香油，以神通力願而自然身，光明遍照八十億恒河沙世界。其中諸佛同時讚言：「善哉！善哉！善男子，是真精進，是名真法供養如來。若以華香、瓔珞、燒香、末香、塗香、天繒、幡蓋及海此岸栴檀之香，如是等種種諸物供養，所不能及。假使國城、妻子布施亦所不及。善男子，是名第一之施，於諸施中最尊最上，以法供養諸如來故。作是語已而各默然，其身火然千二百歲，過是已後，其身乃盡。

一切眾生喜見菩薩作如是法供養已，命終之後，復生日月淨明德佛國中。於淨德王家，忽然化生，即為其父而說偈言：「日月淨明德佛，今故現在。我先供養佛已，得解一切眾生語言陀羅尼，復聞是《法華經》，八百千萬億那由他甄迦羅、頻婆羅、阿閦婆等偈。大王，我今當還供養此佛。」白已即坐七寶之臺，上升虛空高七多羅樹，往到佛所，頭面禮足，合十指爪，以偈贊佛：容顏甚奇妙，光明照十方，我適曾供養，今復還親觀。

爾時，一切眾生喜見菩薩說是偈已，而白佛言：「世尊，世尊，

男子，我涅槃時到，滅盡時至，汝可安施床座，我於今夜當般涅槃。」又勅一切衆生喜見菩薩：「善男子，我以佛法囑累於汝，及諸菩薩大弟子，并阿耨多羅三藐三菩提法，亦以三千大千七寶世界，諸寶樹寶臺，及給侍諸天，悉付於汝。我滅度後，所有舍利亦付囑汝，當令流布廣設供養，應起若干千塔。如是日月淨明德佛，勅一切衆生喜見菩薩已，於夜後分入於涅槃。爾時，一切衆生喜見菩薩見佛滅度，悲感懊惱，戀慕於佛，即以海此岸栴檀為藉，供養佛身，而以燒之。火滅已後，收取舍利，作八萬四千寶瓶，以起八萬四千塔，高三世界，表剎莊嚴，垂諸幡蓋，懸衆寶鈴。爾時，一切衆生喜見菩薩復自念言：「我雖作是供養，心猶未足，我今當更供養舍利。」便語諸菩薩大弟子，及天、龍、夜叉等一切大衆：「汝等當一心念，我今供養日月淨明德佛舍利。」作是語已，即於八萬四千塔前，然百福莊嚴臂，七萬二千歲而以供養，令無數求聲聞衆，無量阿僧祇人發阿耨多羅三藐三菩提心，皆使得住現一切色身三昧。爾時，諸菩薩天人阿脩羅等，見其無臂，憂惱悲哀，而作是言：「此一切衆生喜見菩薩是我等師，教化我者，而今燒臂，身不

猶故在世。」爾時，日月淨明德佛告一切衆生喜見菩薩：「善男子，我涅槃時到，滅盡時至，汝可安施床座，我於今夜當般涅槃。」又勅一切衆生喜見菩薩：「善男子，我以佛法囑累於汝，及諸菩薩大弟子，并阿耨多羅三藐三菩提法，亦以三千大千七寶世界，諸寶樹寶臺，及給侍諸天，悉付於汝。我滅度後，所有舍利亦付囑汝，當令流布廣設供養，應起若干千塔。」如是日月淨明德佛，勅一切衆生喜見菩薩已，於夜後分入於涅槃。爾時，一切衆生喜見佛滅度，悲感懊惱，戀慕於佛，即以海此岸栴檀為積，供養佛身，而以燒之。火滅已後，收取舍利，作八萬四千寶瓶，以起八萬四千塔，高三世界，表剎莊嚴，垂諸幡蓋，懸衆寶鈴。爾時，一切衆生喜見菩薩復自念言：「我雖作是供養，心猶未足，我今當更供養舍利。」便語諸菩薩大弟子，及天、龍、夜叉等一切大衆：「汝等當一心念，我今供養日月淨明德佛舍利。」作是語已，即於八萬四千塔前，然百福莊嚴臂，七萬二千歲而以供養，令無數求聲聞衆，無量阿僧祇人發阿耨多羅三藐三菩提心，皆使得住現一切色身三昧。爾時，諸菩薩、天、人、阿脩羅等，見其無臂，憂惱悲哀，而作是言：「此一切衆生喜見菩薩，是我等師，教化我者，而今燒臂，身不

其足于時一切眾生喜見菩薩於大眾中立此誓言我捨兩臂必當得佛金色之身若實不虛令我兩臂還復如故作是誓已自然還復由斯菩薩福德智慧淳厚所致當爾之時三千大千世界六種震動天雨寶華一切人天得未曾有佛告宿王華菩薩於汝意云何一切眾生喜見菩薩豈異人乎今藥王菩薩是也其所捨身布施如是無量百千萬億那由他數宿王華若復有人發心欲得阿耨多羅三藐三菩提者能然手指乃至一指供養佛塔勝以國城妻子及三千大千國土山林河池諸珍寶物而供養者若復有人以七寶滿三千大千國土山林河池諸珍寶物而供養佛及大菩薩辟支佛阿羅漢是人所得功德不如受持此法華經乃至一四句偈其福多宿王華譬如一切川流江河諸水之中海為第一此法華經亦復如是於諸如來所說經中為深大又如土山黑山小鐵圍山大鐵圍山及十寶山眾山之中須彌山為第一此法華經亦復如是於諸經中最為其上又如眾星之中月天子最為第一此法華經亦復如是於千萬億種諸經法中最為照明又如日天子能除諸闇此經亦復如是能破一切不善之闇又如諸小王中轉輪

梵天王一切眾生之父，此經亦復如是，一切賢聖、學、無學，及發菩薩心者之父。又如一切凡夫人中，須陁洹、斯陁含、阿那含、阿羅漢、辟支佛為第一，此經亦復如是，一切如來所說，若菩薩所說，若聲聞所說，諸經法中，此經為第一。有能受持是經典者，亦復如是，於一切眾生中亦為第一。一切聲聞、辟支佛中，菩薩為第一，此經亦復如是，於一切諸經法中最為第一。如佛為諸法王，此經亦復如是，諸經中王。宿王華！此經能救一切眾生者，此經能令一切眾生離諸苦惱，此經能大饒益一切眾生，充滿其願。如清涼池能滿一切諸渴乏者，如寒者得火，如裸者得衣，如商人得主，如子得母，如渡得船，如病得醫，如闇得燈，如貧得寶，如民得王，如賈客得海，如炬除闇，此《法華經》亦復如是，能令眾生離一切苦、一切病痛，能解一切生死之縛。若人得聞此《法華經》，若自書，若使人書，所得功德，以佛智慧籌量多少，不得其邊。若書是經卷，華香、瓔珞、燒香、末香、塗香、幡蓋、衣服、種種之燈——蘇燈、油燈、諸香油燈、瞻蔔油燈、須曼那油燈、波羅羅油燈、婆利師迦油燈、那婆摩利油燈供養，所得功德亦復無量。宿王華！若有人聞是《藥王菩薩本事品》者，亦得無量無邊功德。

帝釋，於三十三天中王；此經亦復如是，諸經中王。如一切凡夫人中，須陁洹、斯陁含、阿那含、阿羅漢、辟支佛為第一，此經亦復如是，於一切眾生中亦為第一。又如一切凡夫人中，須陁洹、斯陁含、阿那含、阿羅漢、辟支佛為等一；此經亦復如是，一切如來所說，若菩薩所說，若聲聞所說，諸經法中最為第一。如佛為諸法王，此經亦復如是，諸經中王。

有能受持是經典者，亦復如是，於一切眾生中亦為第一。如諸聲聞、辟支佛中，菩薩為等一；此經亦復如是，於一切諸經法中最為第一。如佛為諸法王，此經亦復如是，諸經中王。宿王華！此經能救一切眾生者，此經能令一切眾生離諸苦惱，此經能大饒益一切眾生，充滿其願。如清涼池能滿一切諸渴乏者，如寒者得火，如裸者得衣，如商人得主，如子得母，如渡得船，如病得醫，如闇得燈，如貧得寶，如民得王，如賈客得海，如炬除闇；此《法華經》亦復如是，能令眾生離一切苦，一切病痛，能解一切生死之縛。若人得聞此《法華經》，若自書，若使人書，所得功德，以佛智慧籌量多少不得其邊。若書是經卷，華香、瓔珞、燒香、末香、塗香、幡蓋、衣服，種種之燈——蘇燈、油燈、諸香油燈、瞻蔔油燈、須曼那油燈、波羅羅油燈、婆利師迦油燈、那婆摩利油燈供養，所得功德亦復無量。宿王華！若有人聞是《藥王菩薩本事品》者，亦得無量無邊功德。

若有女人聞是《藥王菩薩本事品》能受持者，盡是女身後不復受。若如來滅後，後五百歲中，若有女人聞是經典如說修行，於此命終，即往安樂世界，阿彌陀佛大菩薩眾圍繞住處，生蓮華中寶座之上，不復為貪欲所惱，亦復不為瞋恚、愚痴所惱，亦復不為憍慢嫉妒諸垢所惱，得菩薩神通、無生法忍。得是忍已，眼根清淨，以是清淨眼根，見七百萬二千億那由他恒河沙等諸佛如來。是時諸佛遙共讚言：「善哉！善哉！善男子，汝能於釋迦牟尼佛法中，受持、讀誦、思惟是經，為他人說，所得福德無量無邊。火不能燒，水不能漂，汝之功德，千佛共說不能令盡。汝今已能破諸魔賊，壞生死軍，諸餘怨敵皆悉摧滅。善男子，百千諸佛以神通力共守護汝。於一切世間天人之中無如汝者，唯除如來。其諸聲聞、辟支佛乃至菩薩智慧禪定，無有與汝等者。」宿王華，此菩薩成就如是功德智慧之力。若有人聞是《藥王菩薩本事品》，能隨喜讚善者，是人現世，口中常出青蓮華香，身毛孔中常出牛頭栴檀之香，所得功德如上所說。是故，宿王華，以此《藥王菩薩本事品》囑累於汝，我滅度後，後五百歲中，廣宣流布於閻浮提，無令斷絕，惡魔、魔民、諸天、龍、夜叉、鳩槃荼等得其便也。宿王華，汝

當以神通之力守護是經所以者何此經則為閻浮提人
病之良藥若人有病得聞是經病即消滅不老不死宿王
華汝若見有受持是經者應以青蓮華盛滿末香供散
其上散已作是念言此人不久必當取草坐於道場破諸
魔軍當吹法螺擊大法鼓度脫一切眾生老病死海是
故求佛道者見有受持是經典人應當如是生恭敬心是
說是藥王菩薩本事品時八萬四千菩薩得解一切眾
生語言陀羅尼多寶如來於寶塔中贊宿王華菩薩
言善哉善哉宿王華汝成就不可思議功德乃能問釋
迦牟尼佛如此之事利益無量一切眾生

大乘妙法蓮華經卷第六

當以神通之力守護是經。所以者何？此經則為閻浮提人病之良藥。若人有病，得聞是經，病即消滅，不老不死。宿王華，汝若見有受持是經者，應以青蓮花盛滿末香供散其上。散已，作是念言：「此人不久，必當取草坐於道場破諸魔軍，當吹法螺，擊大法鼓，度脫一切眾生語言陀羅尼。多寶如來於寶塔中贊宿王華菩薩言：「善哉！善哉！宿王華，汝成就不可思議功德，乃能問釋迦牟尼佛如此之事，利益無量一切眾生老病死海。」是故求佛道者，見有受持是經典人，應當如是生恭敬心。是說是《藥王菩薩本事品》時，八萬四千菩薩得解一切眾生。」《大乘妙法蓮華經》卷第六。